從這裡
到那裡

Raymond攝影故事集

文字+攝影=Raymond Huang 黃雷蒙

從這裡
到那裡【序】

在我年少的求學時代，好多次的寒暑假和畢業都令我有因分離而感傷的情懷，彷彿是跟朋友永無重逢的告別。那時候的校園和同學就是我所能遇見的全世界，以為那是自己此生所有的感情，而我將帶著這麼多的想念度過一生，那些數不清的年少情愁，真的足以填滿整個宇宙。直到年歲漸長，走出校園，世界大得超乎想像，自己在不同的人海裡移動著，也結交了更多的朋友。

人像攝影工作對我最大的回饋就是讓我遇見形形色色的人，其中包含相當多數的表演藝術者。我常在想，自己是多麼幸福啊！藝術之路走來不易，每位藝術家的學習歷程都值得尊敬，而我的世界竟因為他們，從狹小走向寬廣。原來，生活經驗中的挫折和苦樂，讓我學會把心門打開，心打開別人自然能走進來，有人帶著自信，有人散發著光采，他們對我示範著如何實現自我，這股堅實的意志力令我感到謙卑。

表演藝術者是最容易、卻也是最難拍攝的對象，因為他們自成一格、每個人都獨一無二。寫這本書是因為我有私心，我想藉由靠近他們，試圖與他們有更深層的互動，這是源自於我對他們生命經驗的好奇，也代表著我對表演藝術者的認同和激賞。他們所經歷的人生和散發出的藝術氣息，遠遠超越我過去所有的累積，我迫不及待想要傾聽與分享他們最真實的生命智慧。談自己最難，我發現每個人在翻閱自己的人生並整理成故事是不容易的，即使是最善於表演的藝術工作者。這幾年，跟他們一次又一次從心底探索的感覺好比期待花開的芬芳，急不得，慢慢吐露才能聞到香氣的層次。

我覺得自己猶如溪裡的小魚，希望能游向世界，遇見一些意料之外，所以在我的旅程中若能跟特別的人相遇，終究是一件難得的事。從我「這裡」到他們「那裡」是我生命運行的一段探索，我認為兩者之間必定有一個奇妙的接口，這接口就是故事。

每一段故事有各自前往的夢想和對抗命運的堅韌，他們帶著光和熱與我的生命交會，使我受益匪淺，甚至讓我覺得他們是引導我游向下一步的強大力量。我常問自己：「有一天老到背不動相機、眼睛迷濛了，要做甚麼呢？」如今，我已經能堅定地說：「我想當一位說故事的人，我願意藉由分享他們的故事帶給更多人充實和幸福的感受。」

我是個左撇子，從小做任何事都靠黃金左手，但我長大後卻成為靠右手食指按快門的攝影師。以前多麼希望有人發明左手專用的照相機，漸漸習慣之後覺得學習使用右手並不困難，相機只是個小盒子，不是一輛坦克，它非常容易相處。

攝影是我的生活，相機是我眼睛的延伸，我時常不經意地發現世界某些角落仍如同內心期盼那般的清新，有時整天為之興奮不已，那是一種久違的、像棉花般柔軟的幸福感。前一陣子我開車去海邊拍照，車上的朋友分享她出國旅行的點滴，她說：「這輩子一定要到紐西蘭高空彈跳一次，體驗往死亡深處急速墜落又被猛烈拉起的快感，這樣人生就足夠了。」聽起來實在讓我很佩服，我想說的是，人真的要活到老學到老，在我還沒學會對抗懼高之前，那些能勇敢從高處往下跳的人都比我可敬！

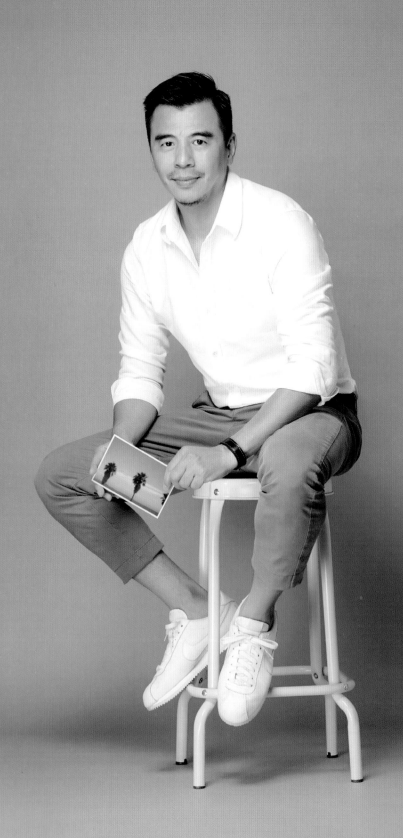

目錄

雷蒙的
工作室

我每天騎著腳踏車到工作室，進門的第一件事就是打開音響，任何時刻我都需要音樂。我特別喜歡在早上聽聲樂，以前喜歡編制大的歌劇，現在反而偏愛女高音藝術歌曲，工作室隔音不錯，有點殘響但音場圓潤，鋼琴或是簡單的弦樂伴奏都有不錯的音響效果，聽起來非常過癮。

幾年前有位影像店的老闆常送件過來，我想他應該忍了好久，才開口問：「黃先生，你每天都聽這種嘰嘰叫的音樂，會不會覺得很恐怖？」欣賞音樂就像品嚐美食，是很私人的品味，我可以了解聲樂藝術對於非古典音樂族群是很有距離的。除了聲樂，爵士樂也很適合當作一天的開場，但我不愛一早聽 Big band。

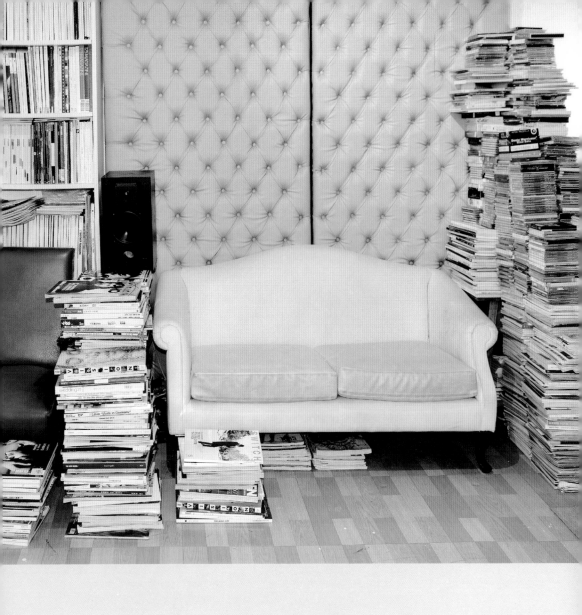

從這裡到那裡
雷蒙的工作室

雷蒙的工作室

音樂之外，一定少不了咖啡！咖啡和水是世界上最好的兩種飲
料了，工作室沒有廚具，因為我完全不會做菜，但咖啡可以全
天供應，可以無限量讓客戶續杯。當一位個體戶最迷人之處就
是沒人管，所以一定要學習對自己和客戶負責，不能在交件的
重要時刻突然從世界消失。我每天待在工作室的時間幾乎都超
過十二個小時，這不算甚麼，其他開工作室的朋友們也是如此。

攝影師都怎麼穿衣服呢？攝影師的穿著品味也是一件有趣的
事，我看過重金屬的搖滾風格、浪子風格和綜藝風格。我則是
一年有三季走陽光海島路線，喜歡輕便的純棉短褲，但平常工
作室進進出出的人多，視覺上仍會注意得體和形象，不像我有
位平面設計師朋友，平常在家接案，透過電腦就能連結全世界，
因此他說自己一年有三季是穿著內褲在客廳裡完成工作的。

忙了一整天的工作之後，我習慣將樓下鐵門關上，自己單獨在
室內看些書和時尚雜誌，晚上我反而喜歡將音樂的音量開大，
因為我喜歡聽細節，尤其是協奏曲或慢板的電音都能讓我感到
心情舒緩。

我的工作室空間雖然不大，但進出的都是高手，我覺得自己的
工作室就是另一種格調的「深夜食堂」，人們從不同的方向來
到這個接點停留，與我交會，他們啟發我，也改變了我。

此刻我正在為新書《從這裡到那裡》寫最後一篇文章，我想起
好多朋友和好多不記得名字的過客們，大家現在一定跟我一樣
正通往另一站的旅程。青春真的是世界上跑得最快的東西，這
二十年來讓我看見的豈止是風景而已。

雷蒙的工作室

從這裡到那裡
雷蒙的工作室

緣起
與轉折

生命似乎順著一種頻率在起伏，日以繼夜分秒行走，成就了現在的自己，成就了生活態度和思維模式，每個選擇都影響著下一步人生。

從小我就是個愛畫圖的左撇子小孩，上小學前，家裡有一面牆和地板是爸媽允許我任意發揮的塗鴉處，而房子另一面的櫥架上擺放著父親多不勝數的黑膠唱片，從美國告示牌排行榜到日本演歌，從拉丁音樂、黑人爵士到鄧麗君，每一張唱片都令人好奇和歡心。我喜歡拿起各種顏色的透明黑膠唱片往門外看，就像照相機使用的濾色鏡一樣，透過它們，紅色讓世界變得熾熱，整條街都像在燃燒；藍色的感覺則像陰天，左鄰右舍全變得很不真實。

童年歲月過得單純且自由自在，因此我常幻想自己在鯨魚的肚子裡游泳，畫圖和聽音樂這兩件事，陪伴我度過不少的快樂與孤單。

小學二年級某個上午，在學校任教的舅舅來到我的教室，遞給我一張圖畫紙和一支黑色簽字筆，請我畫一張想像畫，完成後拿到辦公室交給他，我很快地完成任務。兩週後的升旗朝會中，舅舅在司令臺上向全校師生宣布我的作品被刊登在當天的國語日報「小畫家」單元，原來舅舅把我的畫作送去投稿，不久，我便收到國語日報贈送的故事書《柳景盤》。

緣起與轉折
引言 1

繪畫是我二十歲之前生活和學習的大部分，我非常享受它。從小喜歡看卡通、漫畫和各類繪本，曾夢想長大後要當卡通影片畫家，爸媽也預期我未來會走上繪畫之路。高中聯考那年，家族的長輩們對於我要考復興美工相當有意見，因為他們認為學習美術是成功人士的飯後休閒，年輕人以繪畫為目標勢必前途黯淡無光。儘管當時反對聲浪強大，但我的爸媽仍然支持我想學美術的決定。

上大學美術系之後，認識更多藝術的媒材和形式，視覺的繽紛世界，讓人目不暇給，攝影、室內設計和包裝設計都令我激起無限的熱情，我開始懷疑繪畫是否真能成為我一生的職志？大三那年，我開始學習攝影棚的人像拍攝，每次的作業練習都讓我從相機的快門之下感受到繪畫從未有過的真實與速度感。

有一次在百貨公司的電視牆上，我看到時尚雜誌團隊在紐約街頭外拍的花絮，自己深深受到吸引，那時髦、專業的團隊工作就是我將來想要的工作願景，於是我下定決心要當攝影師，立志要拍攝大明星和超級名模。

攝影師是什麼樣的人生？對我而言，照相機和燈光只是器材，它們是我實踐視覺和美感的工具，就像畫筆之於我的青春過往。如今我藉由攝影學習面對挫折、分享美感和認識朋友，生命因而走向一條讓我覺得還算滿意的道路。

現在我有了不同的視野，對於生活和攝影也有了不同的想法，大部分的時候，我不愛談論器材和技術，那感覺像在操作機械；我比較在意的是對於生活的感知和影像背後的思考，如果拍照能夠輕盈地隨著眼睛和感覺走，就像散步一樣，我們會發現透過相機看世界，處處都是美景和感動。

我想成為人像攝影師的理由很簡單，因為我喜歡與人相處的感覺，人有情緒，人有愛與自私，人是不完美的，因此拍攝人像可以有很多的趣味與風貌。

我曾離開過攝影工作一段時間，試著前往不同領域探索，但最後發現自己最愛的仍然是攝影，於是再度重拾相機回到職場。人生最大的難題之一就是成為想要的「自己」，我們會自我懷疑、想要改變，每一個轉場都有起落和得失。不當攝影師的那些日子，我彷彿在前所未有的深淵裡感到窒息，生命中的微光引著我用盡最後一口氣奮力脫離，那一口氣，讓我真實地領悟到這世界沒有任何事物是不能失去的，留下的好好珍惜，離開的都不重要了。

帶著相機重新出發的每一天，像一張張自己可以選擇構圖的照片，我學會放慢腳步朝著自己想看的風景走去。遇見許多人，有些人讓我找到通往內心深處的途徑，有些人像另一個自己，我因而看清自己心靈裡的掙扎和跋涉。

黃奕儒和濱哥都是很會唱歌的朋友，事實上我從來沒有想過會認識這麼有趣的人，藉由他們能見識到許多精彩的事情。拍照時我喜歡刻意靠近他們，因為聽他們唱歌和談生活是一件很棒的事，每一個節奏都顯露著溫暖。

我的朋友告訴我：「人生的路早就被上帝安排好了，不管你愛不愛，你都要那麼走下去。」我當然不信，但我感謝一切的歷練，讓我在能量飽足之後回歸到屬於自己的方位，現在我懂得去享受時間裡的每一刻，去熱愛正在做的每一件事，人生百轉千迴，真不容易！

冷淡城市
的溫暖夜光

創作歌手 / 黃奕儒 Jeff

創作歌手 /
黃奕儒 Jeff

國二時，爸爸帶 Jeff 到樂器行買了一把二手吉他，當時的他覺得抱著吉他好有滿足感。高中時，受到一位玩電吉他的好友影響，Jeff 加入學校的熱門音樂社，跟著玩起了電吉他，除了練習樂器之外，他們也開始創作，就這樣一路從高中組樂團玩到大學。

這位玩電吉他的好友，也是 Jeff 在音樂上的競爭對手，他比喻這種關係很類似約翰藍儂和保羅麥卡尼之間亦敵亦友。Jeff 覺得人必須學習在挫折和逆境中成長，若是從小一路太順遂，往往會因為一個小挫折就讓人生崩毀。人其實都具有適應環境、調節失敗後挫折感的本能，因此如果我們完全埋在自己的世界，缺少學習對象，那麼生活難免會陷入死角。因此，Jeff 認為每個人都需要一位良性競爭的朋友，看著朋友努力證明他自己，我們無形中也會受到鼓舞，也會跟著想要證明自己，彼此互相激勵，將別人的優點轉化成自己的能量，彼此都會進步。

後 來 Jeff如願成為一位創作歌手，他回想自己學習音樂的歷程說：「找到對的啟蒙老師很重要。音樂沒有對與錯，更不需要處罰，偏差的價值觀會抹煞人們對音樂的熱情，而且學習音樂需要自發性，只要發自內心的喜歡音樂，就能從音樂裡聽見火花。」他聊到現在的電視歌唱比賽，參賽選手都非常能唱，幾乎都能飆高音，同時能將歌曲唱得動人精彩，然而最後真正能成功、能有影響力的，往往不是炫技路線的歌手，而是能細膩地詮釋情感，能夠感動人心的聲音。這幾年 Jeff 創作不少作品，他有感而發地說：「只有熱情才能通往一切，我們經歷千百次的跌倒仍然願意爬起來，都是因為心中還有熱情。」

對 Jeff 而言，大學唸資訊管理跟喜歡音樂和創作並沒有衝突。吉他老師曾對他說：「想完成音樂的夢想，不能只憑著熱情就一頭栽進去，還要兼顧實際的生活面。」因此 Jeff 跟家人討論之後，他選擇自己所喜歡的電腦軟體設計，未來進入職場，就算是一個生活安定的上班族，仍然可以創作音樂和玩樂團，可以使自己生活和興趣都兼顧到。

創作歌手 /
黃奕儒 Jeff

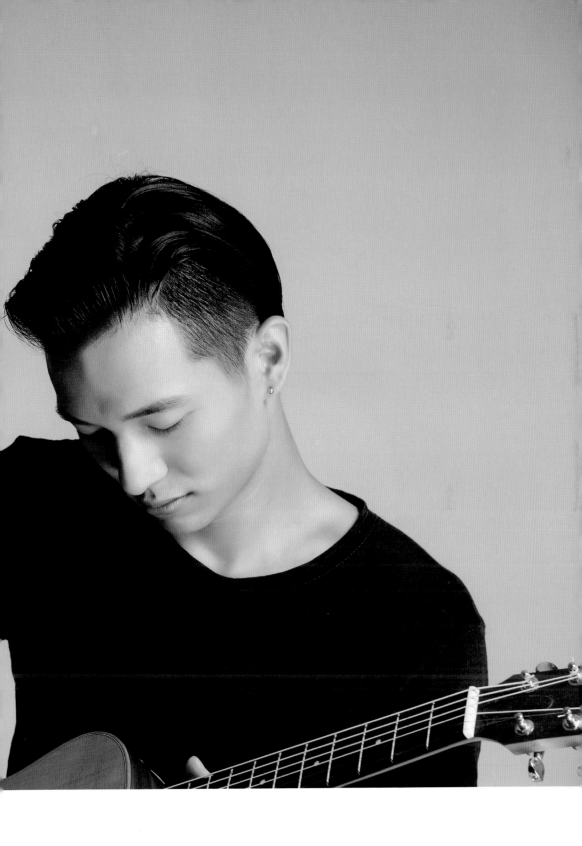

大一下學期，Jeff 受邀參與世新電影系畢業作品的演出，該片導演推薦他看電影《ONCE/ 曾經 ‧ 愛是唯一》。影片開始是一鏡到底拍攝一位街頭藝人，音樂和運鏡充滿張力，深深打動了 Jeff，激勵他成為街頭藝人。大二下學期暑假，Jeff 考取街頭藝人表演證照，開始站上街頭並唱著自己創作的歌，2015 年發行迷你專輯「夜光」。

有一次看夜景，Jeff 想到這從小看到大的台北夜城市，時時都在變化，摩天輪、霓虹燈、平板和手機的時髦光亮，都顯示在這片夜景的絢爛燈火之中。夜景如此繁華，象徵社會進步，人們應該是更幸福的，但 Jeff 卻在其中看見孤獨，感覺人與人之間的距離越來越遠了。於是他創作「夜光」，希望能藉由歌裡的細膩情感找回大家心中柔軟的部分，Jeff 希望將夜的光芒轉化為人與人之間的溫度，讓我們在這個城市裡溫暖彼此、點亮彼此。

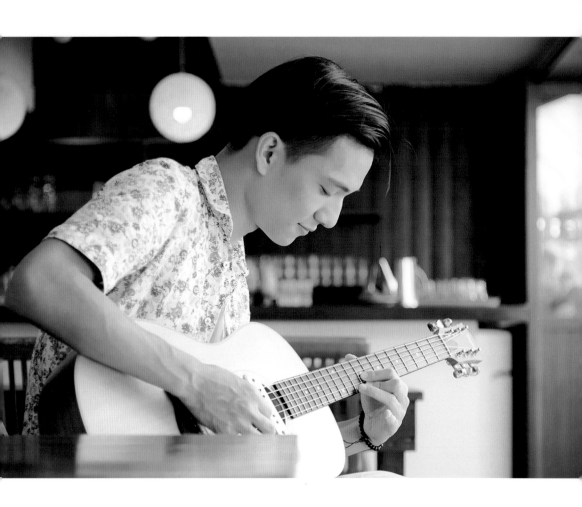

台北華山有一處被老房子和樹蔭包圍的中庭，是 Jeff 週末唱歌的所在地。Jeff 的聲音跟外表一樣乾淨，風格很民謠、很都會，相對於現在的主流音樂，他像一瓶氧氣，在迴廊裡、在川流不息的人群中散發著清新。

創作之所以迷人在於沒有框架，有時候創作只是在反映自己的觀點，或是記錄某一時空裡的故事，創作者輕輕唱著就能將感動推進人們的心裡。Jeff 的作品和聲音讓音樂回到原本的簡單美好，站在人潮裡傾聽著他的歌聲，我感覺所有人的目光好像綠葉向陽般往 Jeff 身上移動，並且沉浸於喜悅之中，我真想說 Jeff 就是這城市裡溫暖著別人的光亮。

人生風景，
用唱的最美

遊唱歌手 / 濱哥

遊唱歌手 /
濱哥

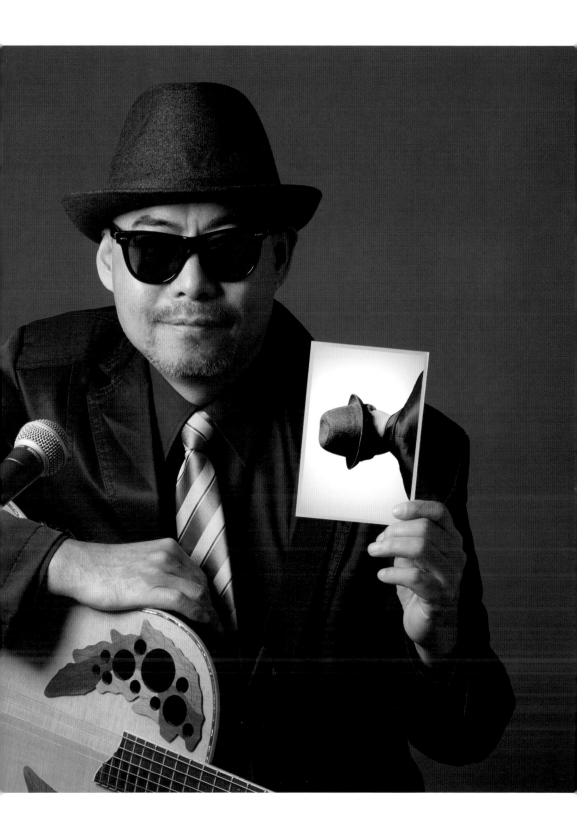

遊唱歌手 /
濱 哥

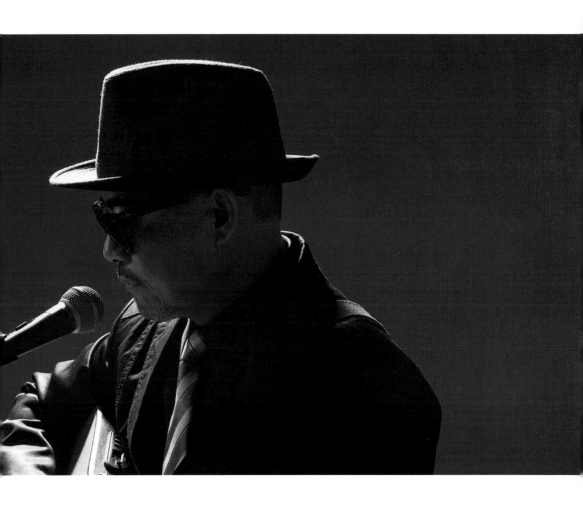

小時候的濱哥住在屏東下寮的海邊，家裡從事捕撈和養殖魚塭，國中的濱哥就已經能做大人的粗活，是爸爸的最佳搭檔。高工唸汽車修護科半學期之後，發現汽車修護不是自己想走的路，於是休學，想好好思考未來並準備重考。

休學這段期間，朋友和同學們都在學校上課，濱哥每天從家裡到海灘來回遊蕩無數次，那是一段沒有玩伴的孤獨時光，但音樂之路卻也從此開啟。有一天濱哥發現家裡有一把叔叔留下的老吉他，他動了學吉他的念頭，從此每天吉他不離手，從屋裡彈到海邊，從單音練到合弦。

音樂如此神奇，常給人預料之外的驚喜。濱哥記起國中某日放學，經過黃昏的稻田，聽見路過的卡車傳來一首從未聽過的西洋歌曲，簡單、優美的旋律讓他久久難忘。重考後，唸五專加入學校吉他社，團練時無意中聽到 John Denver 的《Take me home country road》，濱哥聽來這就是當年在放學路上被感動的那首歌。

聆聽著音樂，他心裡浮現一望無際的草原，貨車奔馳揚起塵土在夕陽的逆光裡翻騰，從此 John Denver 就成了濱哥心目中的偶像。他開始學唱 John Denver 的歌曲，學生時代參加台視大學城歌唱比賽節目錄影也以 John Denver 的《This old guitar》自彈自唱參賽。

1997 年夏天，濱哥到普吉島渡假，在飯店房間裡看到 John Denver 意外墜機身亡的新聞，讓他非常震驚、心碎。濱哥說：「John Denver 的音樂影響我的人生，他的每一首歌我都好喜歡！」

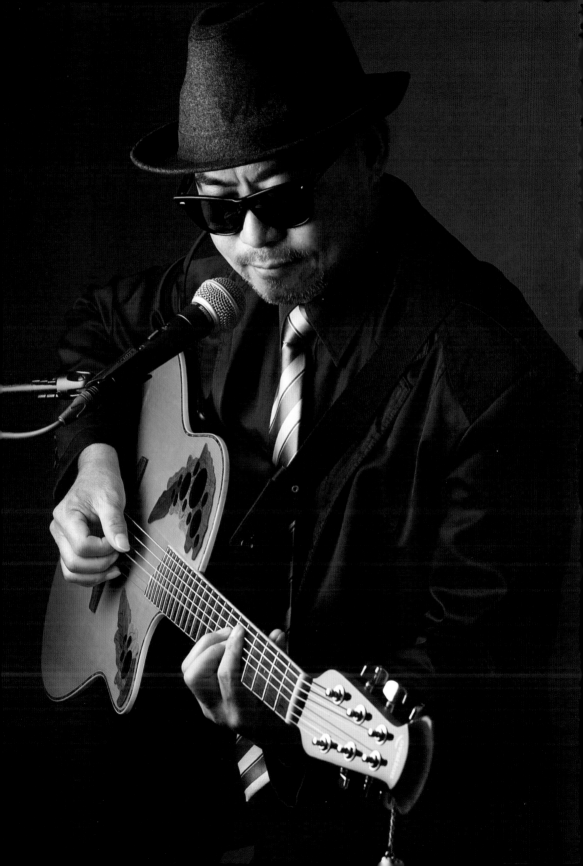

學生時代的濱哥很享受玩吉他和上台表演的快樂，進入社會，他全心為家庭和事業打拚，玩音樂和唱歌這件事慢慢地被他放在生活之外。在電視上看到 Simon and Garfunkel 的現場演唱，他們雖已經邁入老年，但都還在唱，那就是對音樂的熱情仍在燃燒。

濱哥很希望有一天可以不再為生活忙碌，能夠找到志同道合的朋友組 band，繼續圓自己的音樂夢。濱哥說：「還有很多很多的歌，我想痛快地唱！經過人生歷練之後，如今更能揣摩和理解寫歌者想表露的滄桑和坎坷，有很多感受自己想透過歌聲來傳達，雖然現在的聲音不比年輕時嘹亮，但年輕時唱不出的情感，我現在已經能很自然地表達出來了。」

人生是一段曲折難料的考驗。「老天應該早有安排，我在打拚事業時心中雖然懸掛著歌唱的夢想，但總覺得時間還早，還有更重要的責任要完成。直到 2014 年身體陸續出現症狀，健康卡在難關上，才開始認真思考自己的生命還有多久？還可以做多少事？若不把握現在，有一天當我想唱的時候，時間已經不允許，沒有機會了！」濱哥說。

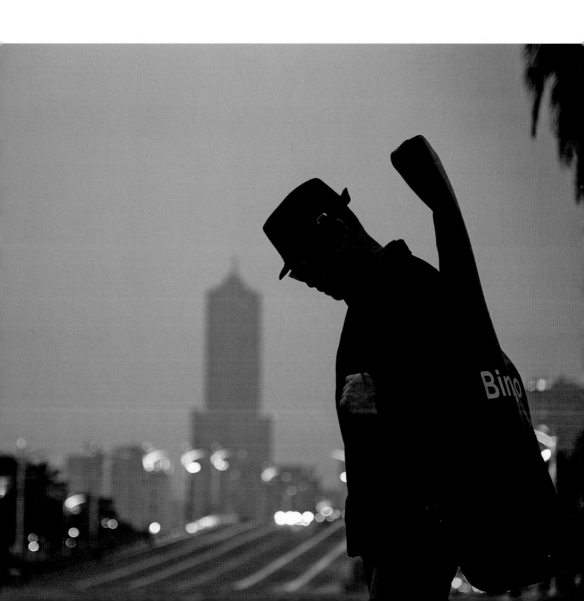

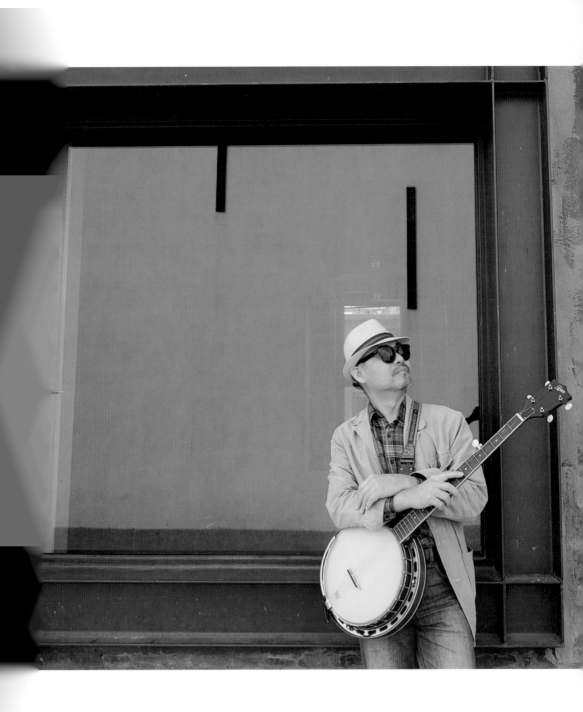

遊唱歌手 /
濱 哥

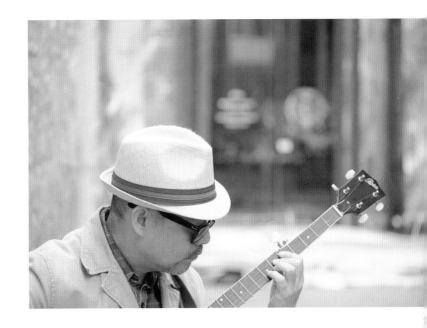

濱哥發病初期的症狀類似感冒，咳嗽、流鼻涕卻無法痊癒，五官紅腫、流鼻血、聽覺退化和說話沙啞，四肢的末梢刺痛無比，各種藥物皆無效用，大醫院各科醫生們皆無把握。直到後來濱哥到榮總做腎臟切片檢查，才得知是罹患罕見疾病「偉格納肉芽腫」，台灣目前沒有完整醫療紀錄，他是首位從發病、治療到控制住病情的患者。患病後身體的免疫系統會自我攻擊，遭受攻擊的血液會發炎，發炎的血液流經之處必產生病變，造成器官衰竭，因此濱哥在病情嚴重時必須全身換血。

濱哥從小體能極佳，發病前參加過鐵人三項，曾自豪自己一定是同學和朋友中活最久的人。但是當「偉格納肉芽腫」降臨在他的身上之後身體倒下，幸虧體質條件良好，加上醫生以新藥協助治療，總算撐過病痛的折磨和考驗。現在濱哥除了要站出來讓世人認識「偉格納肉芽腫」罕見疾病，並告知世人對抗和治療這種病症的方法，他決定勇敢轉換人生跑道，背起吉他當一位快樂的遊唱歌手。

濱哥認為越簡單的歌越耐聽，回想自己曾在國三時期，有次半夜在魚塭抓活蝦，聽到電台播放著邰肇玫的《小小貝殼》，那是一首清新的歌，簡單悅耳，後來才知道有一群年輕人，他們創作自己的歌、唱自己的歌，雖不是歌星卻唱得非常好。

校園民歌是四、五、六年級生的青春記憶，這幾年濱哥租借室內空間開辦「民歌同學會」，以校園民歌為主軸再搭配部分國語和西洋流行歌曲，透過網路平台發布活動訊息，讓聽眾粉絲報名。創辦「民歌同學會」的發想是希望將歌唱的環境營造成學校裡的一個班級，歌詞都投射在螢幕上，聽眾可以跟著唱，這樣濱哥就能關注到現場每個人的眼神，台上台下就能有所交集了。「我的聽眾幾乎都經歷過民歌時代，我認為那是台灣流行音樂最重要的一段歷史，希望自己能為民歌的傳承盡一些力量。」

遊唱歌手 /
濱哥

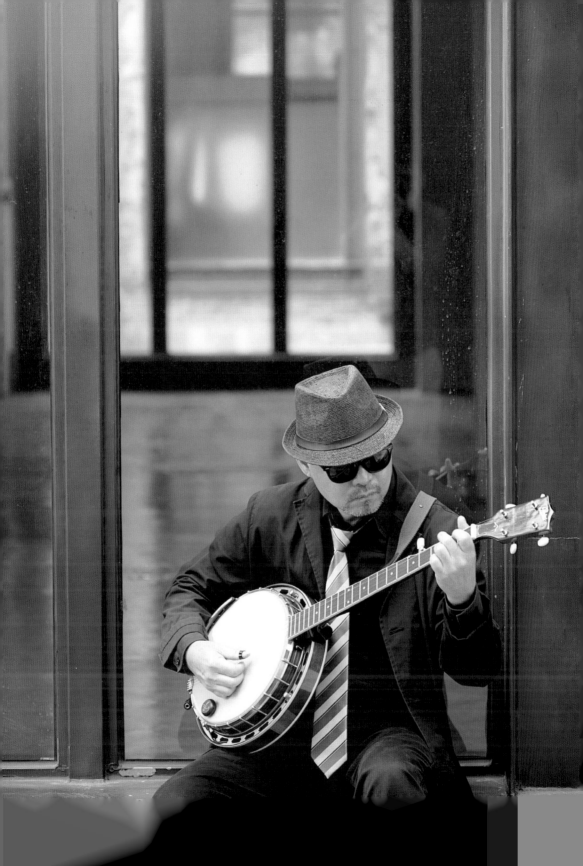

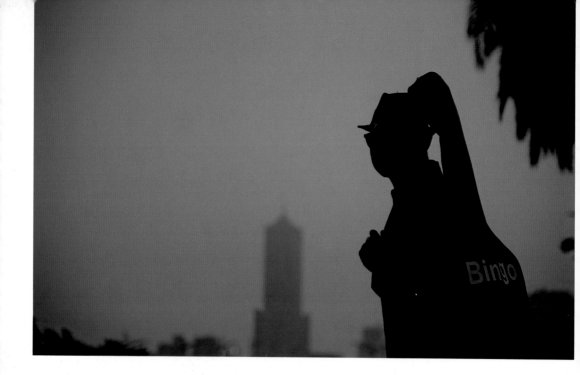

46　　遊唱歌手 /
　　　　濱哥

濱哥是領有證照的街頭藝人，卻不愛在人來人往的街頭演唱，原因是他認為街頭的演出形式不容易讓自己跟聽眾互動。「民歌同學會」是希望有完整、舒適的聽音樂環境，大家有共鳴，能盡情享受音樂的快樂，他甚至可以為來賓伴奏，這才是濱哥喜歡的表演方式。

音樂永遠是耐人尋味的，每一首青春之歌都能在人與人之間自在游動。有一次，有位大哥邀了一群朋友從高雄大寮開一小時的車程來聽濱哥唱歌，雖坐在最後方，但掌聲最熱烈。中場休息，濱哥禮貌性地跟他們打招呼，大哥說女兒前一週來聽過濱哥演唱，便極力推薦爸爸前來欣賞，那次之後，大哥和他的朋友陸續出席了好幾場「民歌同學會」。另一次濱哥到台中演唱，當天剛好是女樂迷的生日，女樂迷上台唱歌之外，還包了一個大紅包給濱哥，並且祝福他身體健康。

濱哥非常喜歡開車欣賞風景，從小每次坐大人的車子外出一定看著窗外，就像錄影機一樣，想把所有的風景都收錄到眼裡，他認為旅行不是只為了到達目的地，沿途的花和樹、天空雲層的變換都是風景，整個路程充滿驚喜，都很值得欣賞。

目前醫生已經為濱哥找到新藥，將抗體控制在最佳狀態，他感覺自己的身體像重生。但也因「偉格納肉芽腫」產生病變的血液嚴重攻擊與破壞腎臟，現在濱哥已是領有「極重度身心障礙卡」的洗腎病患了，期盼換完腎臟，在不久的將來，能背著吉他遊唱四方，從東南亞唱到新疆、青康藏。

濱哥於 2017 年秋天完成了個人首張專輯《Bingo 濱歌／西洋經典老式情歌》，他說：「圓夢，就是現在！」

日常滋味
咖啡兩三事

一 因咖啡而散發的「人的氣息」

「有甚麼事需要幫忙嗎？」攝影助理剛來工作室幾乎都會這麼問。

攝影助理來工作室的第一件事就是先學習煮咖啡，因為我覺得那是最容易學會的事了，一則可以減少助理對工作室的生疏感，二來也讓他們對攝影工作保持興奮和期待，我覺得以此展開雙方的關係是很棒的一件事，而且未來在工作上遇見任何難題和辛苦，彼此也都可以用咖啡來互相打氣。

助理幾乎都唸相關科系，每一位都是才華洋溢的文青，本來就具備攝影基礎。我看過他們的拍立得和底片作品，張張有話想說，個個是可造之材，因此從未像上課般教他們攝影，因為我看見他們的潛能，相信他們會從實務操作中學到自己想學的。

記得有位助理退伍後就待在高雄發展，當婚紗攝影師，前陣子北上找我聊心事，順便提到我對他啟發最深的是「咖啡哲學」，這意思應該是指我的工作室因咖啡而散發的一種「人的氣息」，以及咖啡在我和客戶、朋友之間產生的巧妙變化。真的要謝謝他的提醒，這件事挺有意思的！

助理就像我生命中意外的朋友，每一位在短暫共事之後，就會往他們自己的方向繼續前行，去尋找屬於他們自己的美好人生，我經常回憶起跟他們共事的點點滴滴，很想念他們。

二 人對，咖啡對，整個世界就對了

攝影對我而言，不僅是職業，它是我看世界和體驗生命的方式，因此對我而言，攝影就是我的生活。

大學畢業之後，我的第一份工作就是時尚雜誌攝影師。因為交通考量，我在公司附近租房，房東是一位單身的大姊，兒子唸國中，平常只要是沒出門，就是我們三人窩在屋裡。房東大姊平時對我很照顧，有時燉麻油雞或煮咖啡都會邀我一起享用，只是我總覺得不好意思太打擾人家，因此下班後我都盡量晚歸，假日也盡可能出去走走。

然而，房東大姊煮的咖啡特別香，用小水壺裝開水在磨好的咖啡豆上慢慢繞圈，當時的我從未見過，直到上了咖啡課才知那叫作「手沖咖啡」，是品味很高的沖煮技術。現在我經過了一些歷練，對生活多些知覺，才有能力去品味這種多層次的咖啡口感。

有一年颱風天，我不想待在屋裡，到同樣是攝影師好友的租屋處去打發時間，單身男生的套房空間不大，但攝影、視覺和美術類的書籍卻收藏不少，我的朋友花些巧思擺設，讓室內增添了許多舒適感。他問我喝咖啡嗎？還沒回答，我就已經聞到咖啡香氣了，知道他正沖泡著三合一咖啡。跟同好相處就是能無所不談，門外狂風烈雨，屋子裡我們討論攝影、聊未來，就算沒說話也能安靜於閱讀之中，颱風天有個這樣的處所可以和朋友窩著一起喝咖啡特別幸福。

咖啡已經不只是飲料了，我們對於一杯咖啡的期待超過其他飲品，對我而言，人對，咖啡對，整個世界就對了。那天，我忍不住跟朋友說：「你今天的三合一咖啡真是好喝！」

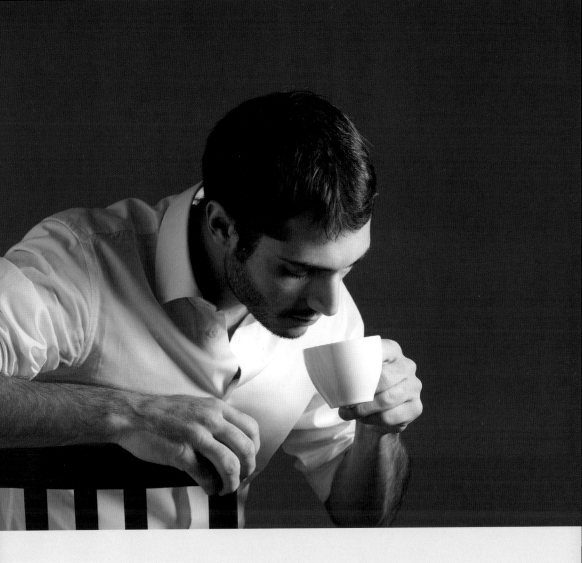

某一天中午和家人聚餐，我到便利商店為他們買咖啡，點了兩杯大熱拿鐵和一杯大熱美式。

女店員：今天中杯以上第二杯半價，多買一杯美式比較划算喔！
我：我知道，我們就剛好三人，多了沒人喝。
女店員：我啊，我就是那多一杯的人選啊！
我慢了兩秒才懂得她的意思，好啊！多一杯大美式。
心中熱血瞬間湧起，心裡想這招要學起來。回到座位上，家人見我臉上遮掩不住的笑容如春風，問我為何開心？我說了，大家馬上笑成一團。

快樂的理由可以很多，是咖啡，也是這位女店員笑容裡的光。

三 海岸咖啡座

關於書寫，尤其是關於自己生命經驗的題材是非常需要平靜和安定，我常這樣任由自己跟回憶獨處。回憶裡的每一件事都牽連著某些人，他們像風箏在腦海裡往不同的方向飄盪，有時要慢慢將繩線拉回，將模樣看清，才記得起自己曾經去過哪裡？曾經如何活過？

八月天氣的熱情飽滿和自己的無所事事反差真大，萬里的海岸在傍晚時刻暑氣稍退，我開著車，聽見公路旁的露天咖啡座播放著西洋情歌，三五男女的談笑聲讓這裡的景色顯得格外愜意。我順著音樂走過去，坐了下來，老闆娘面帶微笑來到我的座位旁。
「我要一杯冰咖啡。」
「嗯……，熱咖啡可以嗎？不好意思。」她面有難色。
「好啊，怎麼了？」
「我還不會做冰咖啡！」

沒多久其他客人陸續離開，只剩我一人，老闆娘送來一份剛烤好的鬆餅。
「今天是我營業的第一天，剛才那些都是來捧場的朋友，你是第一位客人，鬆餅和咖啡都是招待你的！」她說。

老闆娘年紀不到四十，是兩個孩子的母親，住家就隔著公路在咖啡車的對面。一個月之前她仍是核二廠的員工，每天固定時間上下班，按時接送小孩上下課，生活安定卻提不起熱情，與家人一番商量之後，她籌了些錢加盟賣咖啡，希望能圓一個咖啡夢，也希望可以為生活帶來改變。

跟她在海風裡聊到天黑，桌上的燈火像希望的光，我佩服她的勇氣，衷心祝福她過得更好。

夢想
的堅持

學生時代，常夢想著未來能找到讓自己喜愛一輩子的好職業，並且藉由這份職業可以不斷地進步。後來我進入職場，如願地成為攝影師，專業技術雖進步如飛，但失望和抱怨卻經常擠壓著讓自己喘不過氣，某日拍照收工之後，我驚覺自己早已失去夢想。

常有朋友到我的工作室來跟我分享生涯計畫，他們比我年輕，視野卻比我寬廣，常讓我對他們另眼相看。我覺得從事任何工作最害怕的是看不到未來，路的前方若是沒有藍圖、沒有期待，那真的會讓人焦慮。我曾經在面臨瓶頸時放棄攝影，度過一段漂流的人生，那段難熬的歷程在我重新找回對攝影的熱情之後，都成了寶貴的養分。

對每個人來說，活著的意義是要去體驗生命中的美好與快樂、失敗與挫折，它像修學分，讓人認識生命的價值。如果我們永遠躲在象牙塔裡逃避人生，只會讓自己停滯不前，相反地，我們昂首跨步，看見的將是遼闊無際的世界。

這幾年我認識許多表演藝術者，為他們拍照，也聽他們談人生經驗。我覺得夢想會讓人感覺遙遠，是因為夢想有時很抽象，沒有清晰的輪廓，它不只是一份職業，有時候更是一種依附在職業上的信念和使命感。

吳威毅、楊元慶、林健寶和程伯仁這四位表演藝術者，在不同的舞台上散發著光芒，他們各有堅持，在遭遇困難和面臨挫折的時候，夢想成為支撐他們意志的力量，讓他們就算是峰迴路轉，也從不輕言放棄。我從他們身上看見夢想帶給人的榮耀、神采和滿滿的能量。

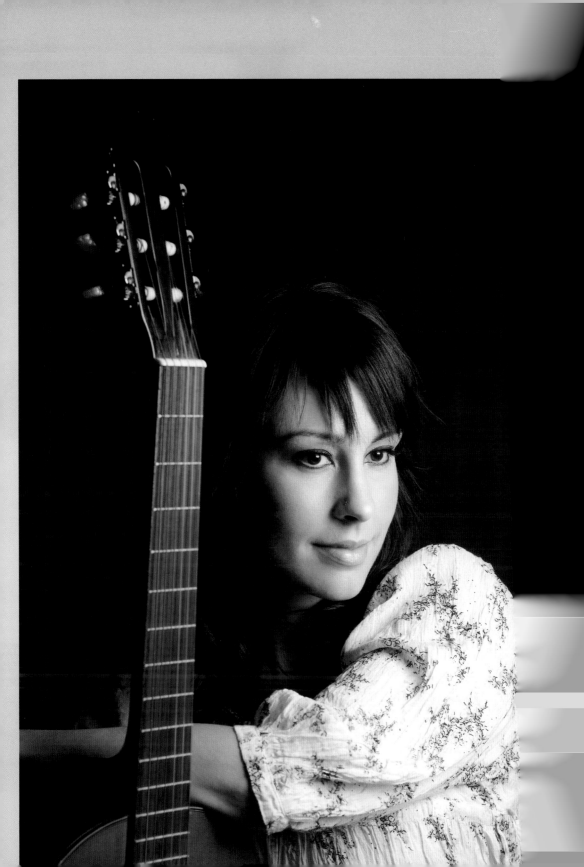

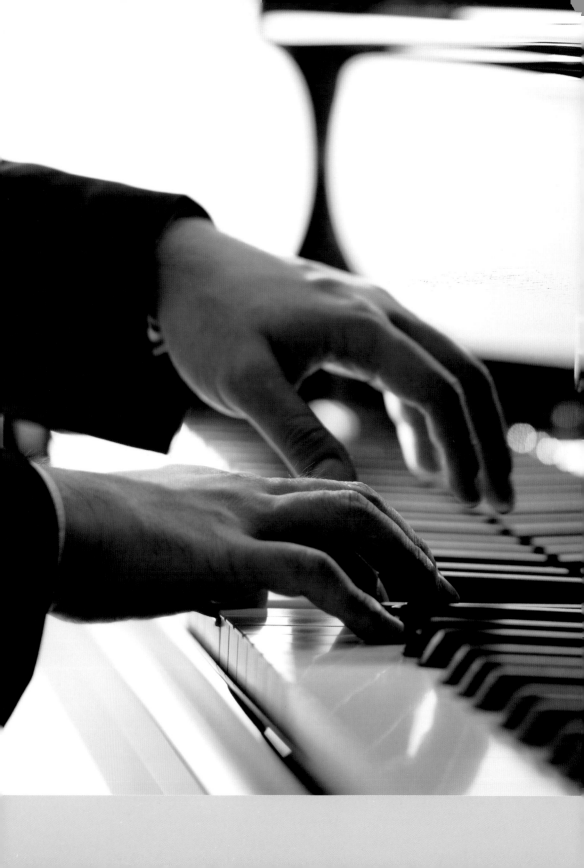

生命不長不短，
剛好
夠我走一條對的路

武打演員、武術設計 / 吳威毅

武打演員、武術設計 /
吳威毅

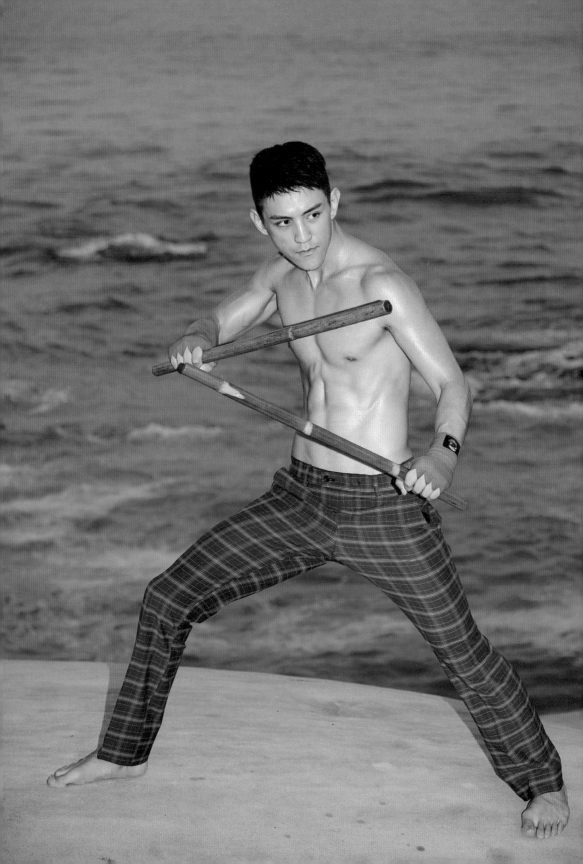

吳威毅的爺爺和叔叔都曾練柔道、空手道之類的武術，因此家裡總是有一些刀槍劍棍，爸爸也常為他示範武術的基本動作，教吳威毅如何保護自己。因此吳威毅從小就愛看功夫電影，受到成龍、李連杰、甄子丹這些武打巨星的影響，他夢想長大之後也能成為武打明星。

國二時，吳威毅唸國三的姊姊槓上同校不良少年的流氓頭，為了挺姊姊，他跟那個流氓頭約在學校球場幹架。當天，自己先跟一群打球的死黨告知，希望好弟兄們出力相助，死黨也表態一定相挺到底！

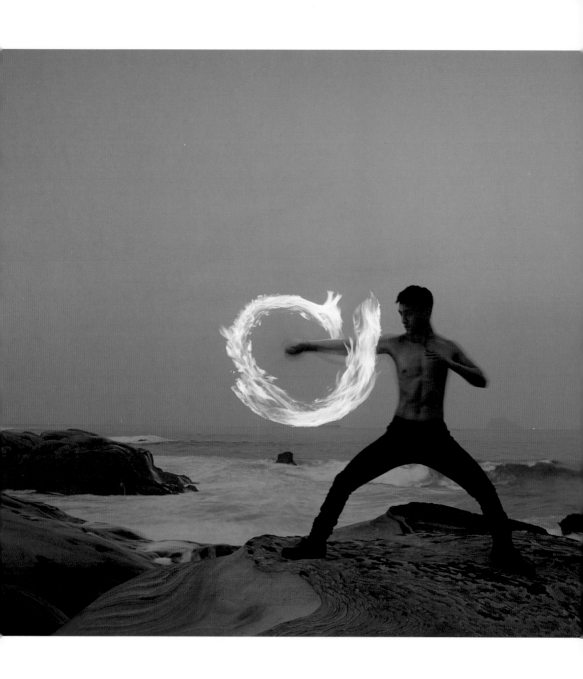

武打演員、武術設計 /
吳威毅

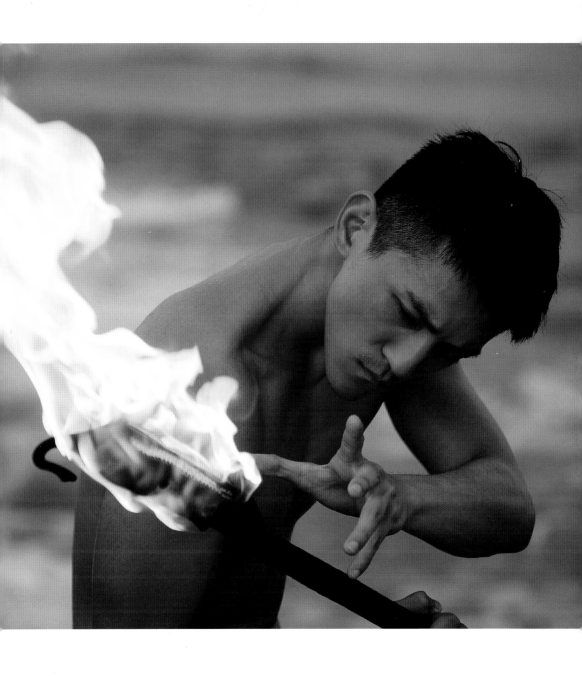

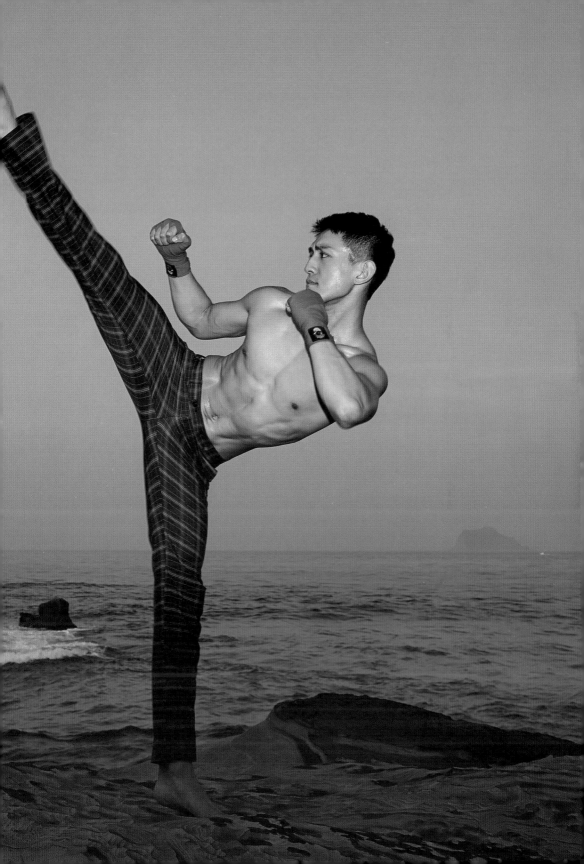

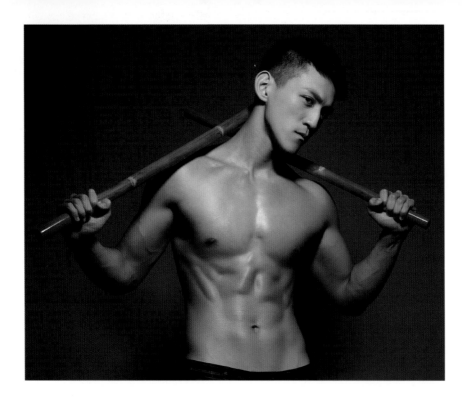

不久，流氓頭帶來十幾、二十個古惑仔，搖搖擺擺地來到球場，指著吳威毅問那群打球弟兄說：「他是你們的朋友喔？很熟喔？」弟兄們見大事不妙，連忙回答：「不熟，不認識！」於是吳威毅被帶到角落，遭到一頓海K，還好當時有人找他的爸爸來解圍，雙方最後和解收場。然而那次事件之後，吳威毅開始覺得自己很膽小、很丟臉，再也不敢到球場打球了。

直到國中畢業的暑假，突然想學武術，想學習可以打架的那種實戰武術，後來也跟李小龍的嫡傳弟子學習截拳道，在道館住了一段時日。高中時期吳威毅就讀表演藝術科，吳威毅約同學一起站上街頭表演舞蹈和默劇賺零用錢，他們買白色萊卡布做的緊身衣，將自己的身體包起來，扮演櫥窗裡的假人。第一次上場，站了整個晚上，只賺了新台幣十元，後來決定將表演改良，加入舞蹈和配樂，演出水準升級了，果然到了週末，觀眾的打賞每每超過萬元，所有演出夥伴們都興奮不已。

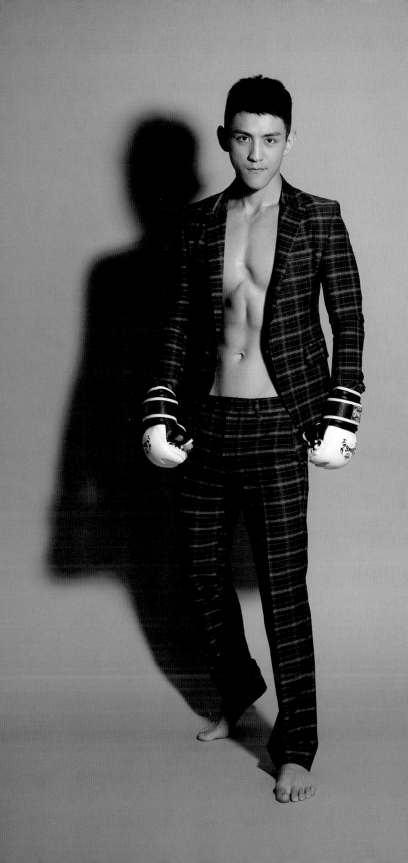

小時候吳威毅的家庭算是蠻富裕的，直到就讀文化大學國術系時才家道中落，某天回家突然發現家裡的電腦、電視等用品全被貼上封條，家裡被查封了，家庭變故迫使他不得不在大二申請休學。

退伍後因緣際會，朋友邀他到電視台當武行，第一次到民視試戲就將大咖演員的手打腫了，然而電視台的工作環境相當吸引吳威毅，也從此進入武行工作。成了替身和武打演員之後，他興奮地發現這竟是自己童年夢想的工作，於是又再度勤練武術，儘管武行收入不穩定，他仍覺得自己很幸運。

有段日子，吳威毅常想起教會裡牧師要大家「做好人」，某天他下定決心為自己的人生做一件重要的事，就是跟過去曾經發生磨擦和糾紛的朋友一一打電話道歉，想藉此改變自己火爆的性格，希望自己能成為一個言行舉止都溫和的人。

武打演員、武術設計 /
吳威毅

從這裡到那裡
生命不長不短，剛好夠我走一條對的路

圓夢之路考驗不斷，武行生活的起伏不定，吳威毅必須兼職火舞表演，同時也到健身房當教練，日子再度回到茫然無助的循環裡。

在一次教會小組聚會中他向上帝禱告，隔日卻被健身房資遣，他心情沮喪極了，卻也毫不猶豫地將健身房最後一筆薪水二萬三千元全數捐給教會。結果，奇蹟發生了，沒多久，新的機會接踵而來，直到現在工作未曾間斷，生活也逐漸穩定。

這兩年，有機會跟國際團隊和大明星一起工作，更令他深切感受到在任何時候都要學習謙虛和持續不斷努力，武術指導的生涯讓他對生命燃起無限想像與希望。

吳威毅聊到這段起伏又精采的歷程，眼睛總是散發著光亮，他說：「我不斷練習，雖然不知未來會如何？但我知道現在走這條路很開心！」

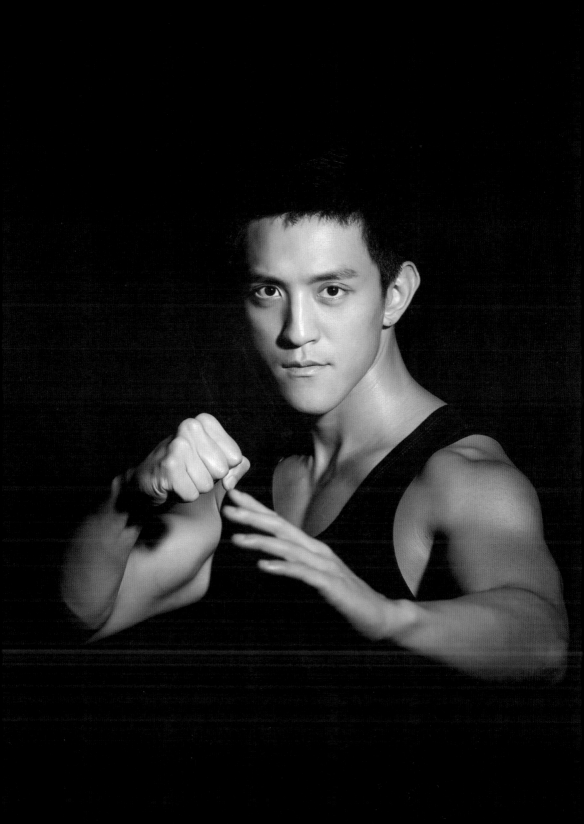

不做最厲害，
只想成為無法取代

溜溜球雙金氏世界紀錄保持人／ 楊元慶

溜溜球雙金氏世界紀錄保持人／
楊元慶

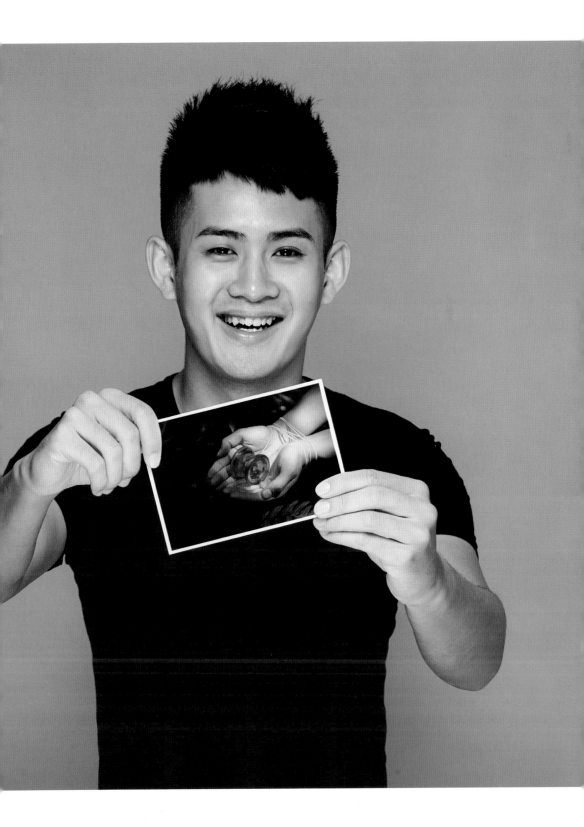

溜溜球雙金氏世界紀錄保持人 /
楊元慶

楊元慶的爸爸是國中校長，媽媽是書法老師。八歲時，他看同學的哥哥玩溜溜球，覺得那個玩具可以一直轉不會掉下來，非常特別，於是跟爸爸開口要買一個溜溜球。爸爸說：「好啊，拿一張一百分的考卷來換！」楊元慶忘了自己到底有沒有拿一百分的考卷給爸爸，但爸爸真的送他一個溜溜球。

國二升國三的暑假，同學分享在網路上看到 2003 年日本的世界溜溜球大賽影片，楊元慶看完非常興奮。他開始搜尋，發現台北也有一群溜溜球高手，於是開始存零用錢，想搭車北上和這群高手學習這項技術。

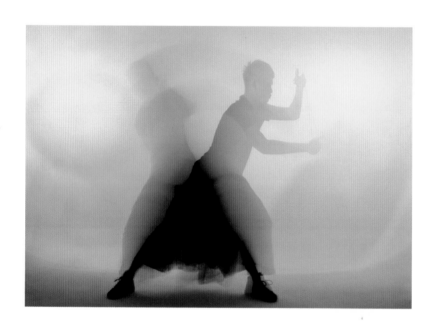

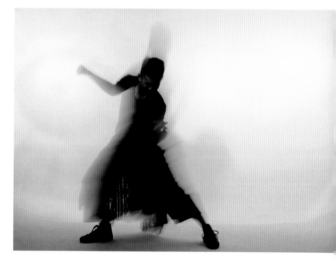

溜溜球雙金氏世界紀錄保持人／
楊元慶

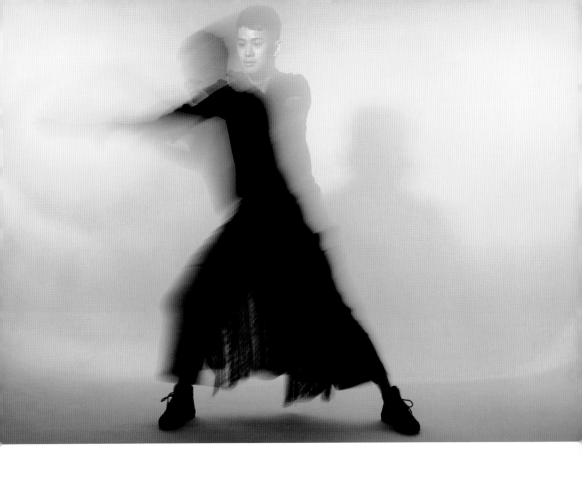

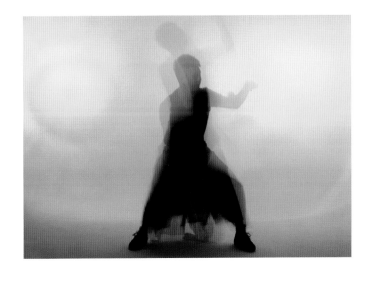

溜溜球雙金氏世界紀錄保持人 /
楊元慶

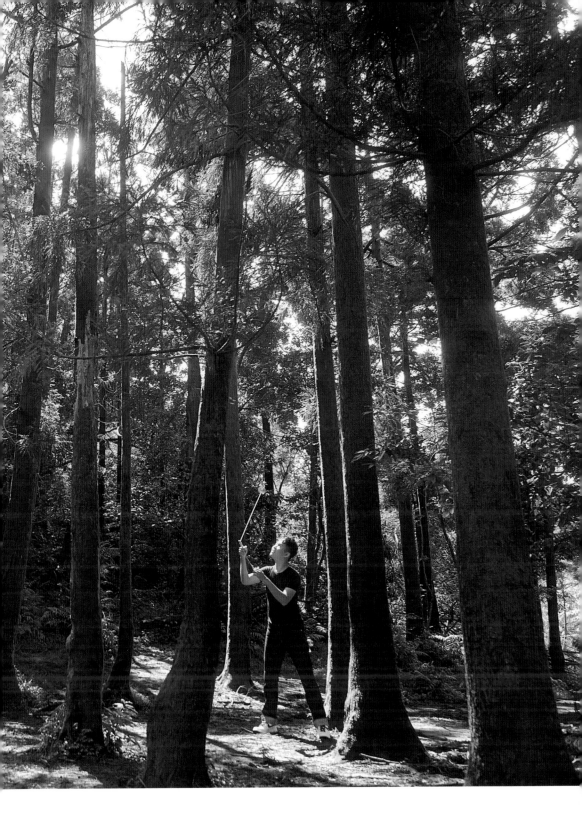

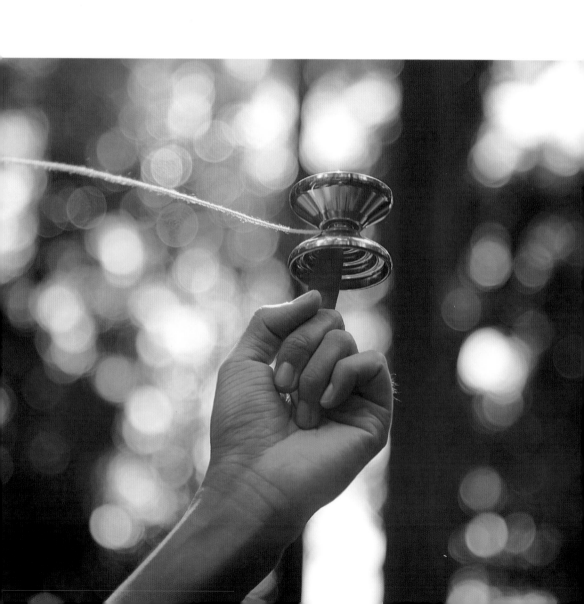

高中聯考楊元慶並未考上爸爸期待的台南一中，爸爸很失望，這也讓楊元慶想離開一直要他唸書的家庭。某日，一個下雨的清晨五點，趁媽媽起床之前，他穿上雨衣，帶著一千元，騎腳踏車離家出走。這一天，他覺得自己將要展開一場大冒險了，滿心期待著。一路上他想起剛分手的女友，於是買了一杯她最愛喝的梅子綠茶放在她家門口，當時的雨越下越大，幾乎看不清前方，一個不小心滑倒重摔一跤，流了非常多血，在手臂上留下明顯的疤痕。

說到離家出走，一個少年騎腳踏車到底能去哪裡呢？第一天晚上，楊元慶發現路邊有一輛卡車，他決定爬上後車廂睡覺。從未離開過家的他非常緊張，獨自睡在木板上，不知接下來會發生什麼事？半夜，卡車司機突然回到車上，打開車頭燈，在車裡抄抄寫寫之後車門一甩就發動車子離開，當時他很擔心司機車子一開，自己就被載到遙遠不知名的地方。還好離家的兩天，其實都在距離家不遠的市區流浪著，直到身上的錢花完，只好打電話回家，結束這一趟少年離家之旅。

現在回想起來，仍然覺得那三天是一段很有啟發性的往事，就是青春啊！少年的世界雖不大，但很勇敢，只要能離開家門、離開爸媽的視線，讓自己能呼吸自由的氣息，就算是流浪了。

2007 年，楊元慶每天至少花八個小時練習溜溜球，那年暑假獲得
台灣溜溜球大賽冠軍，雖然仍未能得到爸爸的肯定，但成為街頭
藝人已經是他堅定的人生志向了。

街頭演出常會遇上難忘的突發狀況，有位人士每週末都到信義區
遛狗，他的小狗認得楊元慶，每次看到溜溜球都非常興奮。在一
次表演中，小狗竟然躍上前來跟著音樂節奏一起跳動，那場表演
大家看了都很開心。另外，有一位經常帶著負能量來信義區的中
年人問楊元慶：「你當街頭藝人能賺多少錢？你知道夜店公關一
個晚上有好幾萬元的收入嗎？」楊元慶回答他說：「在夜店可以
賺到錢，但在街頭可以賺到夢想！」自己當時有這麼大的勇氣回
答那個中年人，現在想起來還是覺得超級過癮的！

楊元慶在 2013 年到法國亞維儂藝術節圓夢，在那裡表演，也順便賺旅費，卻受到當地街頭藝人的排擠，他們霸占場地和演出時段，不讓楊元慶上場。隔天，他刻意提早到場，備好音響暖場，播放的音樂是周杰倫《聽媽媽的話》。剛好，到南法旅遊的台灣旅行團經過，便跟隨著音樂來到楊元慶的面前，其中有位媽媽認出他，開心大喊：「你是楊元慶，我每星期都在信義區看你表演！」這時整團的台灣人都為他歡呼，現場的熱情也將附近的遊客吸引過來，場面相當壯觀。表演完之後，大家紛紛用歐元打賞他，那應該是楊元慶從事街頭表演至今最棒的一次經驗，也讓那些排擠他的外國街頭藝人對他另眼相看，當然，後來他們都成了好朋友。

這幾年楊元慶常到不同國家表演，踩在夢想的路上，心中充滿感激。若要說生命裡感情最深、讓他喜歡上表演的人，就是他的阿嬤。

他記得小時候，阿嬤很喜歡在家和到廟會唱歌，他四歲那年，阿嬤幫他報名野台卡拉 OK 比賽、為他準備一套西裝，並且交代唱完要對觀眾說：「掌聲鼓勵！」楊元慶沒有辜負她的期望，順利贏得了獎品（沐浴乳和乳液），那是他人生第一次上台。阿嬤在他小學四年級時離開，她最希望楊元慶當醫生，覺得當醫生日子才不會辛苦，但也是因為阿嬤愛唱歌，而讓楊元慶無形中也喜歡表演。2009 年，楊元慶在西門町獲得「最受歡迎街頭藝人獎」，那天他帶著獎座，拖著大皮箱回台藝大的路上，突然想起蕭煌奇的歌《阿嬤的話》，頓時非常想念阿嬤，即使在大街上，他的眼淚仍忍不住落下，自己多希望能跟阿嬤分享努力的成果。

2014年，楊元慶榮獲溜溜球項目雙金氏世界紀錄保持者之殊榮。這幾年，他常到學校演講，遇見許多比他更年輕、更有想法的孩子，楊元慶相信他們一定能夠創造更不一樣的世界。楊元慶常說自己只是運氣比較好，有很多機會站上舞台，未來他想成立基金會去幫助年輕人圓夢，讓他們跟自己一樣能夠被看見。

拍照當天，楊元慶拖著旅行箱來攝影棚，裡面裝載著上百個溜溜球，他生動地訴說每個溜溜球與自己在生命中擦撞出的故事。想起他說：「不做最厲害，只想成為無法取代！」楊元慶像陽光一般，充滿正面能量和樂觀積極的感染力，在圓夢的路上如此堅定，我想他永遠無法被取代！

可愛的
陌生人

一 從喜歡的工作中找到人生的價值

我常騎著腳踏車在市區裡遛躂，也因為這輛腳踏車我認識了一些朋友。騎車回家途中總會經過一家餐飲店，這幾年我常在那裡買晚餐外帶，但跟店老闆從未交談過。餐飲店老闆是兩位年輕人，他倆笑臉迎人且工作帶勁，等餐時欣賞他們工作的模樣挺有意思的，我相信他們是樂在工作的。

有一次，他們忍不住問我：「ㄟ帥哥，你怎麼都不在我們這裡吃？」
我說：「我住附近。在這裡吃有甚麼好處？」
他們說：「在我們這裡吃只要多 10 塊，就有冰淇淋、飲料可以一直吃！」我笑了一下沒回答。
他們又說：「而且我們還可以幫你免費泊車喔！」
他倆像唱雙簧一搭一唱：「你的小摺那麼帥氣不要隨便停，會被偷耶！」
我說：「那要泊哪裡？」
他們指著店裡冰箱旁的小角落說：「這裡讓你停！」就這樣亂搭也讓我覺得他們超可愛的。

前陣子，我發現要幫我泊車的那位仁兄，左手臂上多了一大片燙傷的疤痕，他仍然有條不紊、動作迅速地幫客人做餐點。我越來越清楚，做自己喜歡的工作是多麼重要，我們從喜歡的工作中找到自信和價值，這份工作就有了意義，每一位偉人不都是先從認同自己，才發展了偉大的人生！

可愛的陌生人

二 與陌生人偶遇的意外風景

我從小喜歡友善的陌生人,有剛好的距離感,能適可而止地說話,彼此都維持著一種禮貌。

小學時,有位不認識的遠房叔叔到家裡來,跟我爸媽聊些話之後,爸媽請我帶他去郊區的舅舅家,這位叔叔和舅舅的兒子是朋友,因此想拜訪舅舅。

陽光明媚的夏日午後,我跟他兩人騎著腳踏車,翻山越嶺、汗流浹背,經過一大段顛簸不平的石子路,跨過小橋,抵達目的地後發現舅舅不在家。心裡難免失落,我們曬得渾身通紅,但看著遠山和田野,然後坐在樹下乘涼,我感覺出他正調整說話的速度和口吻,想跟小孩聊天。那是一個令人難忘的下午,童年的世界就是如此單純,風的涼感和青草的氣息令人心情愉悅,快樂無所不在,難怪我們常會在熟年之後回望童年時光。生命原來是一段停不下來的行程,現在多了些聰明才真的看懂人生。

傍晚,遠房叔叔跟我家人道別離去之前,請我送他一張我的畫作,他說要收藏,要等著我將來成為知名畫家,可以拿出來炫耀。遠房叔叔戴著眼鏡,是談吐斯文的都市人,當時他的年紀如同現在的我,跟他就見這麼一次面,但印象極為深刻。有一次跟家人聚會時,我突然問起那位叔叔的近況,爸媽說後來沒聯絡,但聽說經歷過不少起落。

人山人海裡,與我們偶然相遇的陌生人都是意外的風景,他們與我們交錯的瞬間,改變、啟發,也充盈了我們的人生。我希望遠房叔叔現在一切都好。

三 我的中年朋友強森

直到最近，我才能真實感受到自己當攝影師是走上對的路。過去二十年，我去過一些城市，遇見過形形色色的人，那真是一段五味雜陳的歲月，但我必須說那也是一段好時光。

強森是一位事業陷入低潮的中年業務，年紀大我不少。跟他約好去台中找客戶開會，他說自己那輛老爺車上不了高速公路，擔心在路上解體，要搭我的便車。

強森愛讀書，結完婚生了小孩之後，年近四十才到美國唸碩士，他說自己當時是班上最老的學生。有一次在市區搭乘他的老爺車，他請我坐後座，因為副駕駛座椅上擺滿一堆書，車上沒音響，但我們一路聊天。我發現他會利用每個等紅燈的一分鐘，拿起書快速閱讀兩行字，難怪強森在談吐中常不經意地流露出文人特質和知識份子的霸氣。

在台中開完會之後，我們準備回台北，他說很久沒有在高速公路上開車了，想開我的車，我蠻懂得討好這樣的知識份子，因此我坐在副駕駛座順理成章地當了DJ，特別從音響裡挑選 Eagles、The Beatles、Santana 和 Barbra Streisand 的經典歌曲播放。一路北上的車子裡，我們暢快地聽著音樂，第一次感覺到他的心情如此輕鬆。沒多久，強森說要帶我去看全台灣最美的夜景，到了清水休息站他要我往沙鹿清水的方向望去，我看見密密麻麻的細小亮點，那些鄉鎮裡的夜燈像黑絲絨上的鑲鑽，燦爛又閃爍，當時真的讓人感動不已！

像公路電影一樣，強森和我從中部的寂靜駛向台北的繁華，等到他下車之後，突然我感到有些哀傷，在大人的世界裡，想要簡單的快樂真不簡單。這世上可曾再有任何一樣東西，能夠讓我們獲得的快樂就如同青春時光的音樂、像吹風看夜景那樣的純粹美好？！

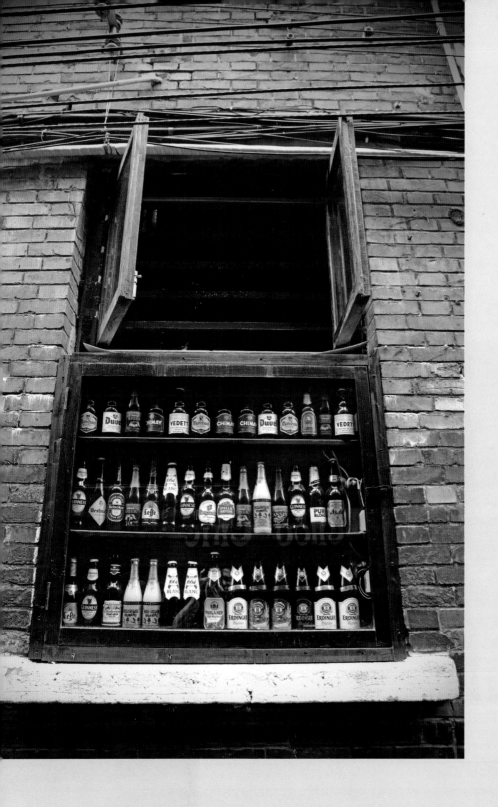

舞台
是最喧囂的孤獨

演員 /　林健寰

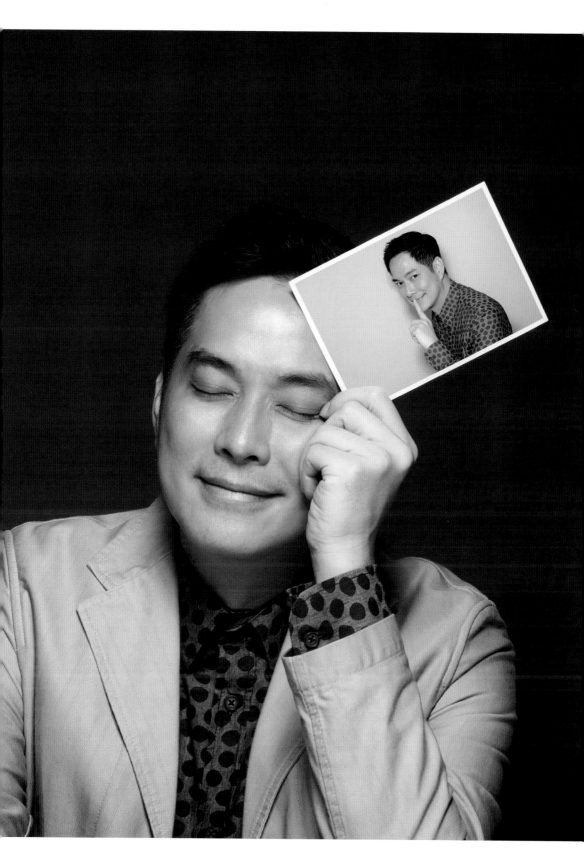

演員 /
林健寰

林健寰二十七歲以模特兒出道，當年拍過不少平面雜誌和電視廣告，但模特兒只是他進入演藝圈的跳板，因為他從小最遠大的夢想就是要演戲，當演員。那個年代要有演員證才能登台演出，所以林健寰花半年的時間在中影上表演課，考取證照。後因演出電影《黃金稻田》獲金馬獎最佳男配角提名，接著轉戰電視戲劇，是顏值高、底子深厚的實力派演員。

林健寰最難忘的演戲經驗是三十二歲那年與張國榮和鞏俐演出電影《風月》，他回憶張國榮在片場很安靜的，很少跟工作人員交談。有一次趁空檔，他問張國榮：「哥哥，你演這麼多年的戲，對演戲的感覺是甚麼？」張國榮回答：「要享受當眾孤獨才能進入角色。」這句話讓林健寰受用良多，深感在演藝圈真正有實力的大牌明星往往越謙虛。

在電影《風月》中林健寰和鞏俐有一場床戲，當時鞏俐已經是國際巨星，在他的心目中鞏俐是偶像，讓人感覺很崇高、很遙遠。然而在上戲前，鞏俐突然貼近林健寰的耳邊輕聲說：「我愛你」，以這樣的引導方式讓林健寰很快就入戲了。

演員 /
林健寰

身為演員，有時候表演風格正是投射演員自己的生活歷練，林健寰四十歲時已經開始演老人了，也曾挑戰從年輕演到老年的角色，人生經歷過戲劇般的磨練之後，他認為現在自己對於中年到老年的戲可以詮釋得很好。

說到演戲，他覺得肢體的表演是簡單的，但是眼神的戲才是難度最高的，演戲一定要特別觀察眼神。林健寰更進一步精準指出：「年輕人的眼睛單純有神，中年人的眼裡有功利和世故；貧窮的老人充滿滄桑、眼神渙散，而有錢的老人則勢利又貪婪。」此外，多觀摩別人的表演，更是讓自己進步的最佳方式。

戲劇演久了，演員難免都想跳脫被設定的角色，期望自己能有不同戲路的挑戰。林健寰曾經接演過流氓的角色，他反問自己：「我行嗎？」因為覺得自己的外表不像，狠度不夠，演出流氓一角讓他有些疑慮。直到某天晚上，林健寰想起劉德華、鄭伊健這些知名藝人都飾演過古惑仔，他們除了長得帥氣，好的、壞的角色都能演、都能到位，林健寰期望能跟他們一樣優秀，就這樣激勵自己一次又一次練習，要求自己不能被自我框架限制住，後來終於找到完全屬於林健寰風格的狠度，跳脫大眾對於老大角色的認定，林健寰表示他現在很有自己的台味呢！

演藝圈有一種獨特的繁榮，五光十色，然而當中的甘苦非一般人得以想像。不過林健寰倒是覺得吃便當是拍戲中最快樂的一件事，在演藝圈要混一口飯吃相當不容易，有飯吃就心存感激，所以他常在吃便當時告訴自己：「我就是林健寰，可以扮演各種不同角色。」在每天收工回家的路上，他總是不忘記回憶當天的演出，並檢討自己的表現。

演藝圈本來就是個三教九流都有的社會，二十五年的演藝生涯，林健寰經歷過不少低潮和挫折，但從沒想過要放棄，因此他也鼓勵對表演有興趣的年輕人可以到演藝圈試試。同時，他覺得年輕人要有目標，不能浪費青春，每個年輕人都會有適合自己發展的未來在等著自己，不要妄自菲薄！

與林健寰的緣起

與林健寰相識已有段時間，學生時期我到廣告公司實習，跟著團隊上山下海拍攝電視廣告，畫面中一群青春男女在陽光下玩樂，吃著甜點，當時林健寰是剛出道的新人，在一群模特兒裡他最帥氣顯眼。兩年後，我成為時尚雜誌的新進攝影師，在一次拍攝的外景中又遇見林健寰，因此對他印象深刻。

這十多年來打開電視機就能看見他在戲劇裡的演出，很顯然林健寰已經成了家喻戶曉的知名演員了。每次見到他，總是目光直率有神，沒有遲疑，那一眼讓我讚嘆！專業演員真的是連眼睛都有戲。其實很替他開心，相隔二十年再見，林健寰已不是當年青澀的美少男，他在演藝圈累積了許多可觀的作品，每一步都走得相當紮實。二十多年的演藝生涯，是一段五味雜陳的人生之路，喜歡演戲，就不給自己放棄的理由，地球上一切的堅持，不都是因為這份熱忱嘛！

演員 /
林健寰

迷霧裡
讓我唱一首慢歌

音樂劇演員 / 程伯仁

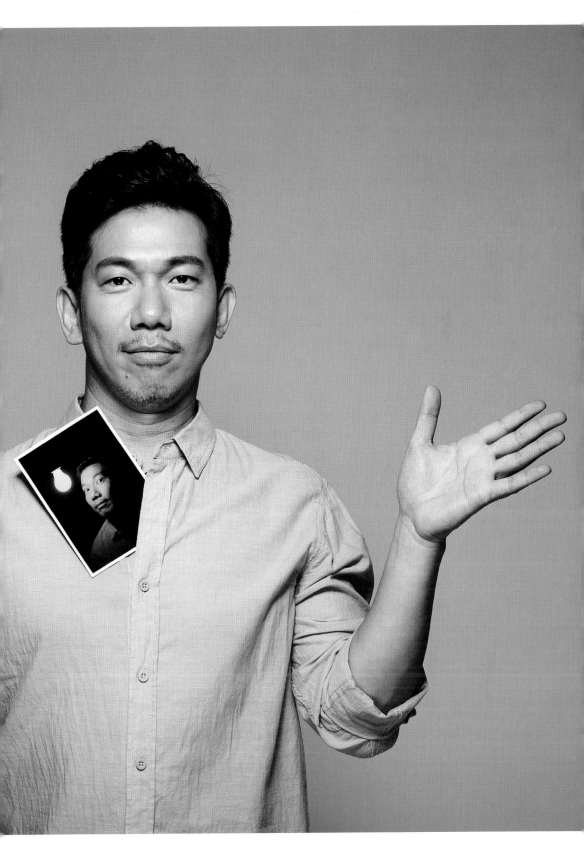

程伯仁是音樂劇演員，是一個做什麼都很慢的人。

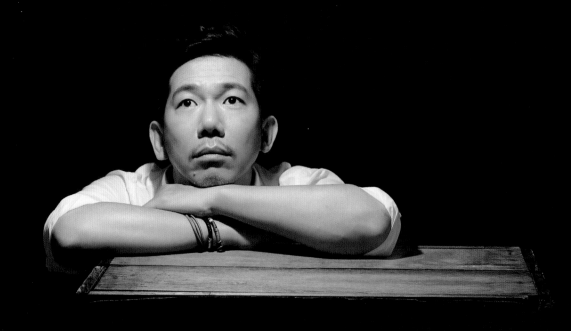

 十六歲念大學，四十歲學游泳，四十五歲想學英文，
許多事情在程伯仁的生命中都發生得很慢。他說自己
不是一個聰明伶俐的人，小時候很自卑，但只要給他時間，
他會很有耐心地慢慢學習，身體會慢慢地吸收，最後它會
被反芻，成了自己的模樣。

他求學的每個過程都充滿坎坷，到了考高中還不知自己要
念什麼？當時只覺得拿著相機和背著畫板非常帥氣、充滿
藝術氣質，因此就考進美工科。後來才知道，原來自己沒
有美術天分，所以念得痛不欲生，但那三年的美術教育，
卻對他有深刻的影響。

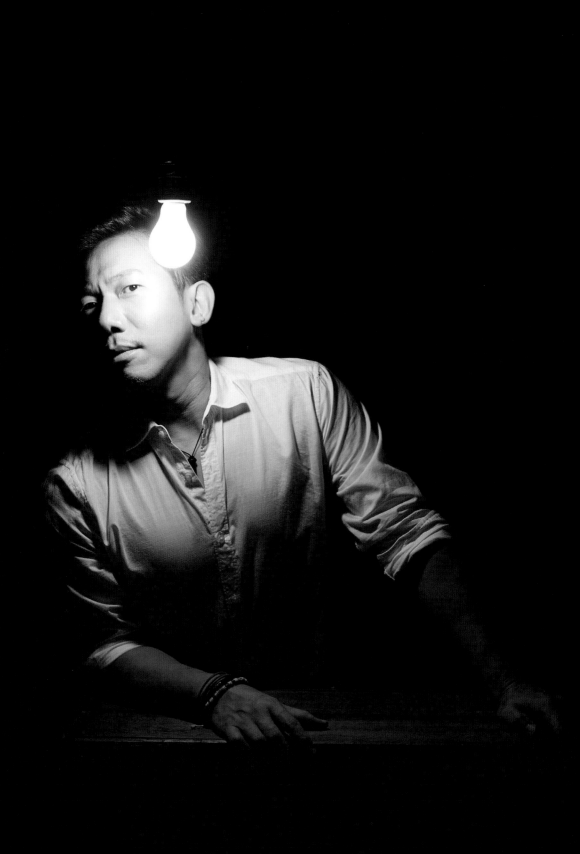

當兵時期，有一次空軍藍天藝工隊在徵人，程伯仁以為是徵求做佈景和道具的，冒然前去應徵。然而進了藝工隊的第一天，輔導長發給每個人一套韻律服，就這樣他被強迫學跳芭蕾舞，彩排後竟發現自己還蠻有跳舞細胞的。當時認識一位班長是知名舞者游好彥的團員，他帶程伯仁去上游老師的舞蹈課，他震撼於舞者們力與美的演出呈現，下課後，程伯仁看到整個地板濕漉漉地，全都是舞者們的汗水。每位團員各有兩條毛巾，一條擦汗，一條擦地板，他很感動，心想自己是否有一天也可以和他們一樣呢？

退伍之後的程伯仁在室內設計公司當助理，上班一段時間後再考進台灣藝術大學舞蹈系。自己的年紀已經比其他同學大許多，他剛開始很不適應舞蹈系的環境，兩週就辦理休學。當初以為休學後找個工作應該不難，結果一整年完全找不到工作，後來到誠品書店打工，一起打工的朋友姊姊正好在果陀劇場上班，跟程伯仁說果陀劇團的台灣第一齣大型音樂劇《大鼻子情聖西哈諾》正在甄試演員，問有無興趣去報名？很幸運的他被錄取了，從此開始舞台劇演員的生涯。一次巡迴演出，北藝大的朋友建議程伯仁回學校把表演的課程修完再回到劇團，這樣對表演會有幫助，於是他重回學校將舞蹈系的學業完成，從美工科到軍中藝工隊，再回學校唸舞蹈系，一路看似曲折，但這一切的安排都在鍛鍊他成為現在的自己。

所有的事情都是為了創造未來更好的自己而發生的。《大鼻子情聖西哈諾》之後，程伯仁陸續參與其他劇團的演出，這時才真正立下志願想成為音樂劇演員，只是當時台灣沒有這樣的行業，也找不到音樂劇男中音演員的參考範例，程伯仁不知在這行業中該如何定位？對於自己三十歲之後才開始走入表演的世界，對前途真的曾有些不知所措！

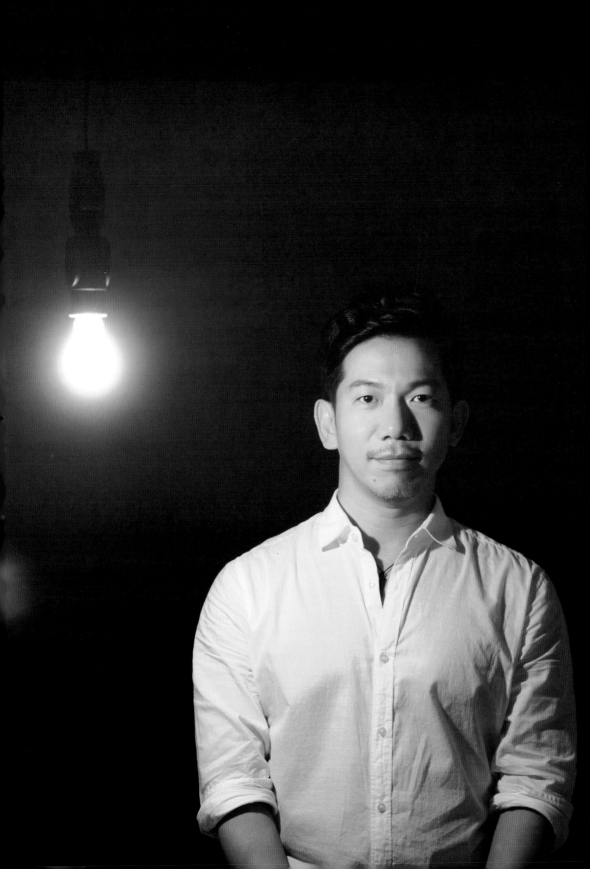

人生真的是一段沒有休止的磨練和學習，現在想想，當時尚未成熟的音樂劇環境反而給了他很大的空間，有機會去嘗試各種角色的表演，對演員而言是一件好事。

要往音樂劇發展，聲音需要被鍛鍊，程伯仁被迫調整運用聲音的方法，讓聲音有更多的可能性，讓嗓子可以耐操耐用，這種磨練就像在練功。現在他開始對導演及編劇工作有興趣，過去多年累積的歌唱和演戲經驗，讓他能察覺到演員在技術上所遇到的困難，他相信自己能夠協助演員完整詮釋戲裡的角色。

音樂劇演員這項專業因為沒有前例可循，程伯仁曾有放棄的念頭，但他也反問自己，放棄之後還能做些甚麼？甚至有一段時間他發現自己沒有進步，那種停滯的感覺比放棄更痛苦，後來才知道這是自己對這份工作的一種倦怠感，遇到瓶頸也是必經的過程，每個人都要熬過這個階段，去感覺自己的不快樂，去跟自己相處，現在的他覺得雖然還在瓶頸的過程，但也清楚這個瓶頸即將突破心房。

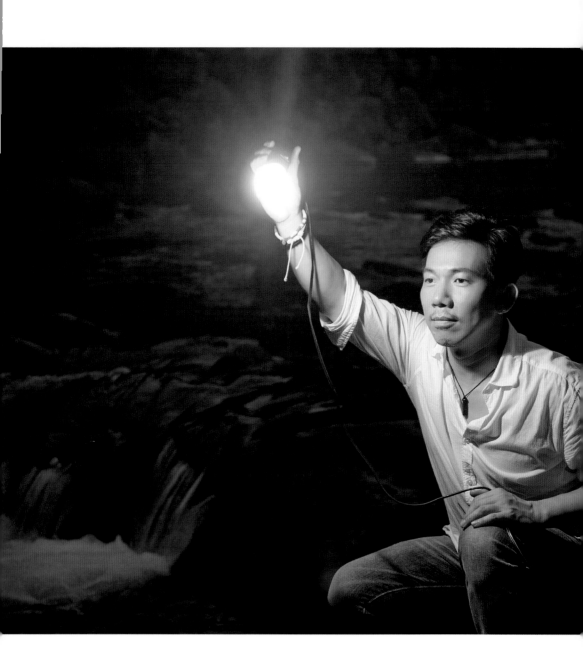

音樂劇演員 /
程伯仁

程伯仁當初又是如何察覺自己處於瓶頸階段呢？他表示某一天突然驚覺自己對工作沒有期待，工作無法帶來快樂和驚喜，同時也發現自己對很多事情沒有感覺，雖然在舞台上仍然做演員該做的事，但麻木的感覺真的很可怕，而且一直持續著，甚至讓人覺得自己生病了。直到自己漸漸冷靜下來，試著跟倦怠相處，因為他知道這一切需要時間。

工作倦怠期，他心想如果往幕後走是不是好一點呢？於是有一個機會，他參加一位知名法國老師在廣州開的表演課，課程中老師要學生用唱歌來引導自己。

唱歌是一個人最放鬆的時候，老師要學生處在這種狀態去思考表演。

那位老師說：「演員在舞台上，無論你演的是哪一個角色，一定不能缺少喜悅（Pleasure）。」最後一堂課，老師要程伯仁接受他所下的每一個指令，而且不能抗拒，他跟隨老師的指令動作，很神奇的，每個指令都使他挑起身體裡的喜悅。當下他懂了，老師幫他找到他所欠缺的部分，程伯仁忍不住內心激動而大哭一場，覺得自己彷彿被洗滌般獲得重生。

音樂劇演員 /
程伯仁

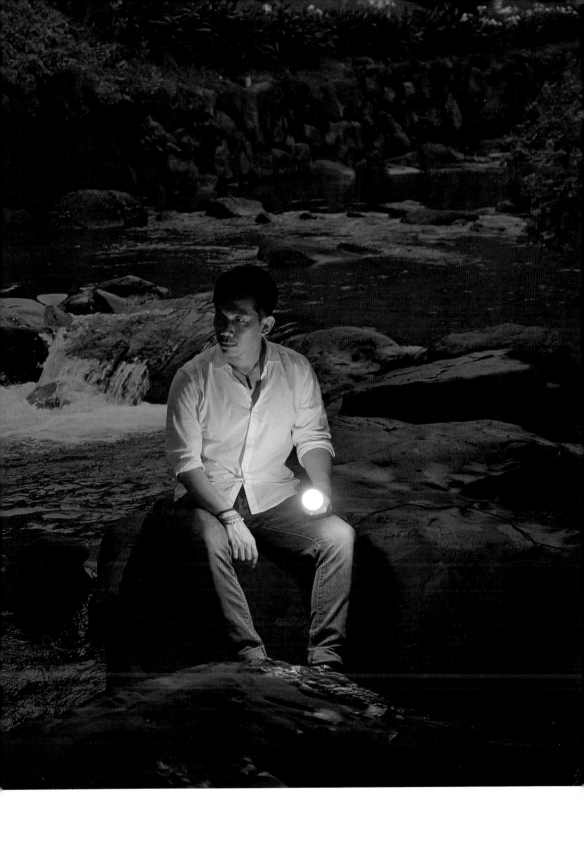

懂得感知喜悅（Pleasure）之後，程伯仁彷彿回到青少年時期，對任何事情都充滿好奇而躍躍欲試。他一直想知道國外的音樂劇是如何工作？因此心裡有個念頭，如果自己再花十年，等五十五歲拿到國外音樂劇的表演碩士文憑，應該不會太難，反正自己什麼都比別人慢，這樣也沒什麼不可以。從唸美工科、大學舞蹈系、學唱歌，一路累積到現在二十年的表演經驗，最後若是可以再到國外將自己的觀察和學習帶回來，那就可以更完整的貢獻自己。這是他人生接下來的「十年計畫」！

多年前聽過程伯仁的個人演唱會，我跟程伯仁說：「你唱歌像詩人。」這次在北海岸拍攝外景，我交給他一盞燈，讓他處在溪邊隨興發揮，那感覺好像在尋找著甚麼？他有自己的速度和頻率，成長過程因為一直在尋找，邊找邊想，邊想邊找，「十年計畫」就是這麼慢才找到的。「慢」是程伯仁的生活格調和看世界的方式，光影在呼吸、空氣在流動，都是因為緩慢而被知覺。此刻，我正整理著程伯仁的照片和文字，心想他的故事還真的就像一首慢版的詩。

音樂劇演員 /
程伯仁

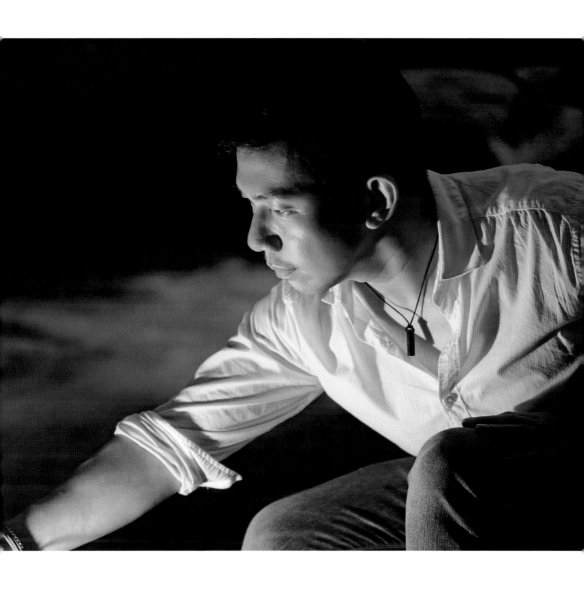

從這裡到那裡
迷霧裡讓我唱一首慢歌

聽
精靈唱歌

初夏的傍晚，太陽已落入海面，離岸不遠的餐館裡，男人女人的喧鬧聲夾雜著音樂在耳邊高低震盪，每一口呼吸都讓人感到焦躁。王明起了身，往海的小路走去，氣溫降低、人潮退去，他喜歡每天在這時候單獨在海邊散步。

王明是室內設計師，辭了台北的工作，退掉租來的小房，希望三三兩兩的存款足夠讓他在海邊過一段與台北毫無瓜葛的生活。在這之前，他人生裡所有的故事都發生在台北，台北城市到處是他的期待和失望，如今跟他朝夕相伴的，是這一片翻動的海水和與世無爭的風景。

在海邊展開新的生活，他要那些愛恨情仇煙消雲散，也希望曾經滿懷的天真和驕傲的瘋狂，都能隨著起落的潮浪漂流而去。在海邊，他仍維持接案並跟少數客戶、朋友連繫，但新環境和新朋友讓生活起了不小的變化，當初預計休息夠了就回台北，現在台北已經慢慢成了一個遙遠的背影。

某夜，風吹得特別的緩，月光像銀色的流蘇從夜幕落下，氣氛有點神經質，又有些肅穆。海面上浮動的光波像數不盡的閃亮水晶，這景致如夢似幻，美得不真實，讓人一不小心會忘了凡塵俗世。王明帶一些酒在海灘坐下，讚嘆了一聲：「夜色從未如此美麗啊！」他笑自己居住在海邊成了浪子之後，就活得像詩人了，上輩子他一定是李白，有酒和月光就能輕易滿足了。

此時，王明彷彿聽見海的某處有女生在唱歌，聲音飄渺，隨風吹送而來；接著，他看見一個藍色的光點順著月光滑下來，越飛越近。王明好奇地往海水走去，藍色的光點也正好在他的面前停了下來，他發現那藍色光點像個長翅膀的女孩，細長的雙腿在海水的泡沫上輕輕飄浮著，像跳芭蕾舞似的。

王明目不轉睛地看著她：「原來是個美麗的精靈呀！」
精靈對王明說：「我叫藍月，我經常看見你，每一個月亮出來的夜晚，我都願意為你唱歌，直到天明。」

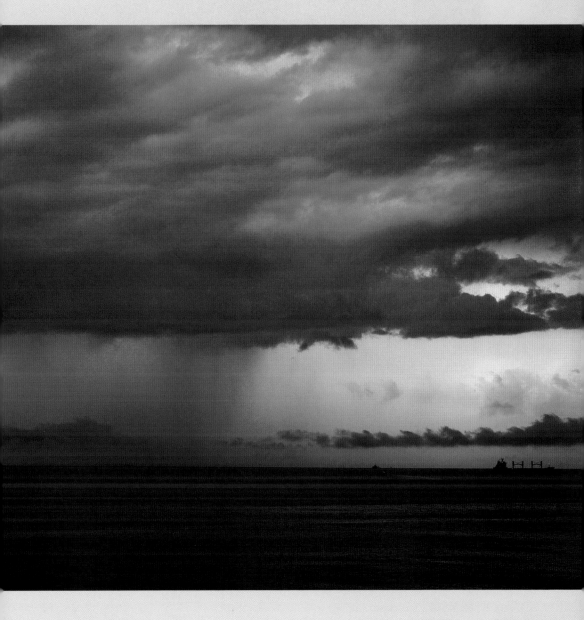

黎明前，藍月提醒王明：「這是我們的祕密，不能告訴任何人，否則我們將無法再相見。」王明心中存著這個幸福的祕密，此後，每一次月光的奇遇都帶給他前所未有的驚喜和歡愉。

有一夜，村裡的討海人為了慶祝漁船滿載而歸，在餐館裡大擺酒席慶功，王明受邀出席，佳餚美酒令賓主盡歡，歌舞和酒精的催化讓海邊的夜晚沸騰到最高點。王明難得酒後興致高漲，忍不住跟大伙兒炫耀遙遠的台北奮鬥史，以及海邊與精靈相遇的奇蹟，別人越不相信，他就越大聲叫嚷著。

海邊的潮起潮落一如往昔，月光明亮的海灘上，只剩王明孤單失落的身影，他知道藍月不會再出現，波浪捲起了層層的泡沫，卻無法將他心裡的歉疚和寂寞推進海裡。

一個寒冷的冬夜，月光像流蘇從夜幕灑下，銀色波浪像水晶一般閃閃發亮，王明希望藍色精靈會如他所願從月光裡輕輕滑下，出現在眼前。喝了不少酒的王明，默默流下眼淚後睡去，海上的冷風陣陣吹向王明，身上凝結的一層銀白粉霜像落下的月光，眼角的淚水像海上發亮的水晶。夜將盡，風裡傳來歌聲：「每一個月亮的夜晚，我都願意為你唱歌……」

日出前一刻，村子的討海人看見一道藍色的光，從海灘朝著天空深處飛掠而去，消失在海風的呼嘯聲中。那天之後，再也沒有人看見王明了。

乘著想像的翅膀──關於「聽精靈唱歌」

學生時代，偶然在收音機聽到美人魚和人類相遇、相約的故事片段，雖錯過故事全貌，結局卻淒美動人！

故事碎片隨著自己年紀越大就越飄忽模糊，我一直想要完成它，把它說得如我所想像，好讓故事可以完整不留遺憾，就好比我在樹林裡撿到一片碎瓦，我用想像力將那碎瓦片延伸建構成一座城堡。想像力像一雙翅膀，從不讓人失望，新的故事可以被完整傳述。

「聽精靈唱歌」特別獻給跟我一樣，常待在海邊尋求平靜和療傷的陌生人。

從這裡到那裡
聽精靈唱歌 131

攝影
與音樂

記得我在上幼稚園之前，對爸爸的黑膠唱片非常感興趣，當時吸引我的，除了音樂，還有唱片封面上的大照片。我經常一張張從櫥架上拿下來、擺在桌上慢慢欣賞著，童年時光完全沉浸在圖像和音樂的世界裡。

第一位認識的黑人歌手是 Louis Armstrong，封面是一張黑白照片，他嘟著嘴巴吹奏著樂器，音樂跟他的長相同樣令我覺得有趣，在那個年代的西洋唱片幾乎都是類似的翻版。

我四、五歲就開始聽大人的爵士樂、古典樂和西洋音樂，還有謝雷的「苦酒滿杯」，這樣的童年品味應該算是很早熟吧！但我就是喜歡這樣，完全不愛「造飛機」和「茉莉花」。每一位樂手和每一張唱片都是通往音樂的起點，因為喜歡 Louis Armstrong，引起我對小號和黑人歌聲充滿興趣，因此高中就開始存零用錢買唱片，在公館、光華商場和中華路的唱片行裡認識了更多的黑人音樂。大學時期，我的唱片和卡帶收藏已經是巨星雲集了，有 Charlie Parker、Art Blakey、Chet Baker、Count Basie、Sarah Vaughan、Billie Holiday……，其他類型的音樂也是如此，它們像一棵大樹，任由枝葉在我的世界裡茂盛，並且無限延伸著。

成長的記憶充滿著美術和音樂，美術培養我的審美觀和紮實的繪畫能力，音樂則是我想像力的源頭，它是我腦袋裡的奇幻花園。大學時期，我對音樂的喜愛程度已經超過美術了，圖書館裡關於爵士音樂和歌劇的書籍幾乎都被我翻遍，當時這類的藏書雖然不多，但足以填滿我青春的心靈。

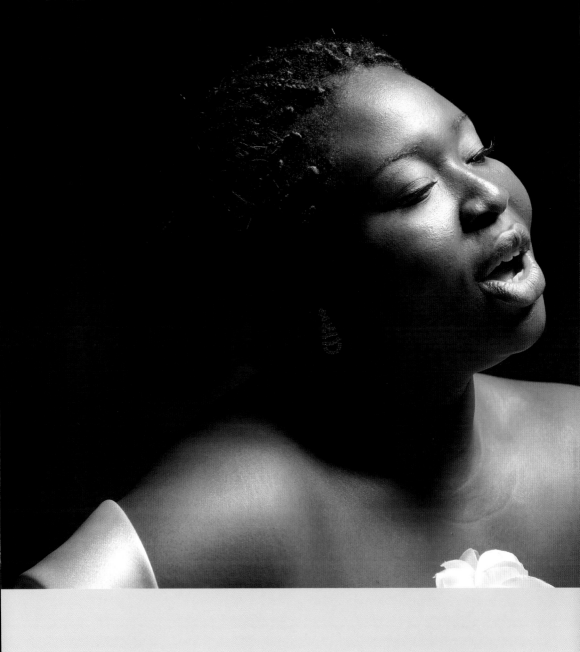

生命的模樣都是自己一次次練習和轉換而來的，大四那年，跟音樂系的同學借了樂器，首次嘗試拍攝音樂人物，那是我第一次單獨操作攝影棚、第一次使用 120 大型相機，所有的第一次狀況百出，但慶幸留下一些經典作品，至今回味無窮，當時的我立下志願，畢業後要成為攝影師。

每個有夢想的人，心中都有一張地圖，知道自己該往哪裡走，一路上會看見什麼風景。我畢業後的第一份工作是時尚雜誌攝影師，除了拍攝時尚雜誌也開始接案拍攝唱片封面和音樂家的形象照。六年之後，我發現雜誌社的體制已經無法讓我繼續進步，因而決定離開雜誌社，專心投入自己的工作室，結束僅有這麼一次當上班族的生涯。

每一位攝影師都可以依著自己的喜好去接案子，對我而言，拍攝音樂人物是生活的自然延伸，因為音樂是我和音樂共同熟悉的語言，它帶給我的美好經驗從未改變過，那就像我不經意發現世界上的某個角落，還保留著內心期待中的清新，我願意特別為它停留。

我所拍攝的方馨、徐淳濃和大石將紀、楊凱甯四位音樂演奏家，均來自不同的生長背景，他們流露的氣質和音樂風格各有迷人之處，他們都是我在攝影旅途中所遇見的朋友，在時空交會的瞬間，豐富了我的人生。

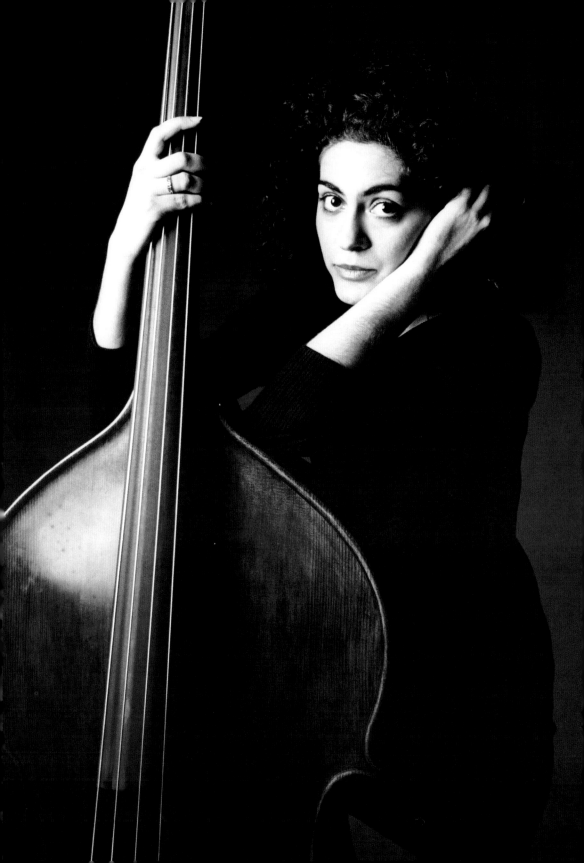

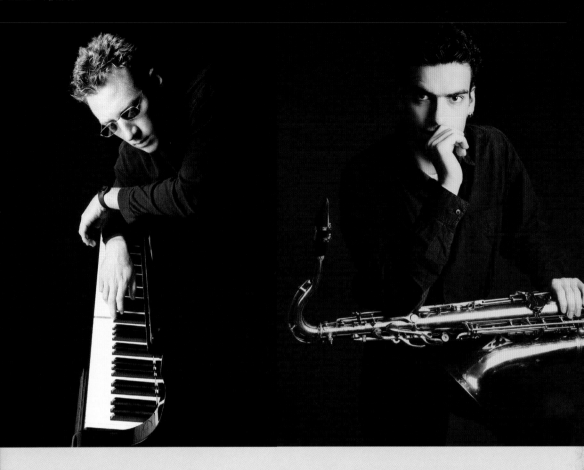

音樂人物首次創作之作品，於1989年拍攝

人生如 Espresso，
純粹、無需遮掩

定音鼓演奏家 / 方馨

方馨一直希望到倫敦念書去感受歷史、人文和前衛並存的融合，在英國伯明罕音樂院五年之後，她決定前往位於曼徹斯特的北方皇家音樂院，這個決定讓她更篤定音樂之路，帶著強大的音樂能量，方馨如願到倫敦的英國皇家音樂院拿到了獨奏家文憑。倫敦是個昂貴又競爭的城市，她住在英國巴洛克式老房子的小閣樓裡，木頭樓梯鋪著深綠色地毯，上下樓都可以聽見木板互相擠壓的聲音。老房子充滿歷史的痕跡，方馨很喜歡這份老舊而溫暖的氛圍，閣樓裡有個斜角屋頂和兩扇窗，窗外風景份外優美。一段時日之後，方馨因為接二連三的挫折和音樂出現瓶頸，使她逐漸失去自我認同，她形容倫敦的生活是尋找自我並走出低潮最重要的一段黑洞時期。

英國北方的學習環境比較溫和友善，至於倫敦則是高手雲集、競爭激烈，因此心理建設若不夠強大，很容易自我放棄。當初決定前往倫敦繼續深造時，方馨認為自己已經準備好了，能用正面積極的態度來面對挫折，並吸收豐富的藝術養分，也期望可以因此認識更多音樂有共鳴的人，能夠做更多不同的嘗試，碰撞出更多的火花；然而現實與夢想的落差之大讓她難以承受，每次的努力最後都差一小步而功敗垂成，她反問自己到底少了甚麼？在音樂上的自我要求在這時候反而使她的自信心不斷流失，當時的她彷彿陷入迷霧，看不見前方的目標，對未來的無力感也逐漸擴大。

　定音鼓演奏家 /
　方 馨

定音鼓演奏家 /
方 馨

小閣樓是個約五坪大的正方形空間，所有東西一目了然，英國的陰鬱天氣也讓空間裡完全塞滿負能量，使方馨無法思考和平靜。黑洞般的生活，讓她變得非常敏感，所有的小挫折和芝麻小事都會被放大，例如：雨天汽車從身邊駛過，衣服被濺起的水花潑濕，她就感覺自己被世界遺棄了一般。她曾試著跟同學好友聚會聊天，讓自己暫時脫離低潮，但喧囂反而放大了孤寂，那是別人的方式，不是幫助方馨走出低潮的方法。她想要了解自己的問題所在，想勇敢地一層一層往內心剝開，這過程十分殘酷，但當她越看清楚，自己就越覺得開心，像探險般看到了不同的自己，也接受自己當時的脆弱，並相信一定能找到屬於自己的道路，就這樣讓心中慢慢充滿著光明，一步一步走出黑洞。

方馨曾懷疑自己是否是因為缺少宗教信仰，心靈才會如此薄弱，所以到教堂尋找力量，但在教堂得到心中的平靜只是一時的，她覺得宗教並不是療癒自己的處方。當時的處境像在汪洋中尋找浮木一樣，經歷無數次的掙扎與探索，方馨終於在音樂裡找到信仰，原來琴房才是最平靜的地方，音樂就是她的靈藥。

音樂讓她找到跟自我和世界對話的窗口，她說：「琴房是私密的、赤裸的空間，練琴的人如何將情緒交給音樂，音樂就會如實地回饋你。如果偷懶不練琴的話，你會發現音樂跟自己變得陌生，彼此變得無法說話。音樂純粹無欺，它不會背棄任何人，真的很神奇！」

學音樂的人常說：「琴房是世界上最孤獨的地方。」當音樂成了信仰，他們在琴房裡不斷思考和探索，希望將音樂表現到極致，這個過程沒有人能協助你，只能自己面對音樂。

倫敦有很多很棒的獨立咖啡館，黑洞低潮時期的方馨常到咖啡館喝咖啡和讀譜，藉由咖啡館特有的溫度，讓自己的心變得溫暖安定，享受在 me time 裡靜靜感受自己，和自己對話的時間。

咖啡就像音樂一樣能撫慰人心，而讀譜可讓人思考音樂裡的不同可能性。在咖啡館裡，她會隨著不同的心情選擇不同口感的咖啡，例如：匆忙中，需要瞬間被敲醒，Espresso 一定是首選；冬季天冷需要少許奶味的咖啡暖身，適合 Flat White 或 Espresso macchiato。

定音鼓演奏家 /
方 馨

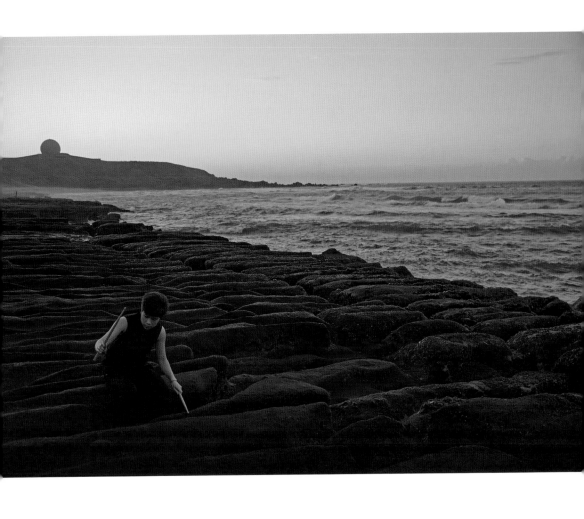

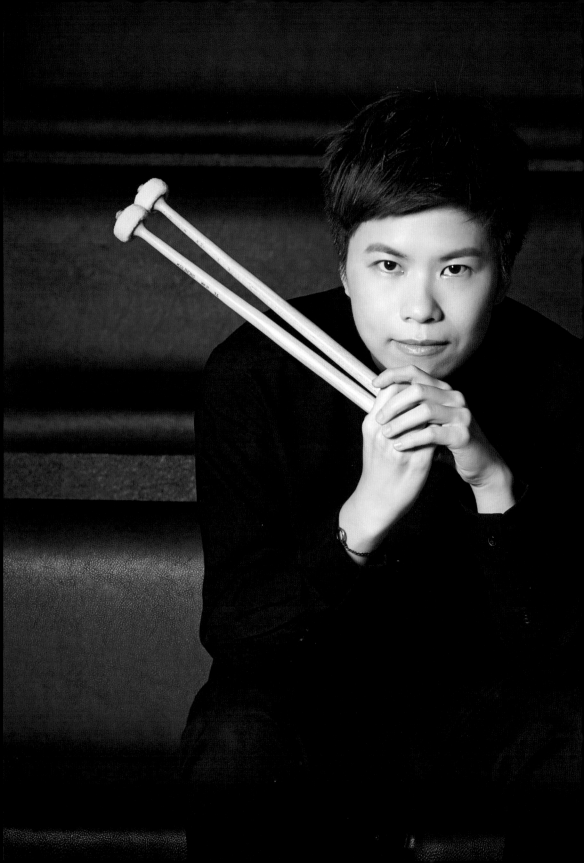

音樂和咖啡都是方馨在黑洞時期找到的生命靈藥，幫助她跟自己對話沉澱、思考，學習經歷的種種挫折讓她學會珍惜當下，也體悟到人生還有很多任務要去完成，沒時間一直陷於低潮。生活中負面的事物逐漸被沖淡，自己慢慢地從陰霾裡走出來。她說：「我常反問自己可以為未來的我做甚麼？未來的我正看著現在的自己，希望未來的自己會感謝現在的我所做的一切！過去承載太多負能量了，別人想幫助我時，我卻連手都不願意伸出。直到我找到信仰，看見前方有光，才不顧一切地奮力向前。」終於 2014 年方馨參加義大利國際打擊樂大賽，榮獲定音鼓獨奏首獎肯定！

方馨最愛 Espresso 了，她說 Espresso 純粹的咖啡原味沒有牛奶和其他裝飾可遮掩，是一擊必殺的最佳寫照。走出低潮，未來的輪廓已然清晰，音樂跟咖啡都是她人生的夢想，她知道有一天一定能實現它。

圓夢正是如此，一旦跨出去就別給自己找理由回頭。我對於每個人物的拍攝也都視為一個美好的建構，從起心動念到一次又一次的演練與挫敗再重來、跌倒再站起來的勇氣，慢慢譜出一張張的精采，人生何嘗不是如此呢！

音樂和自己
都值得感激

鋼琴、小提琴演奏家 ｜ 徐淳濃

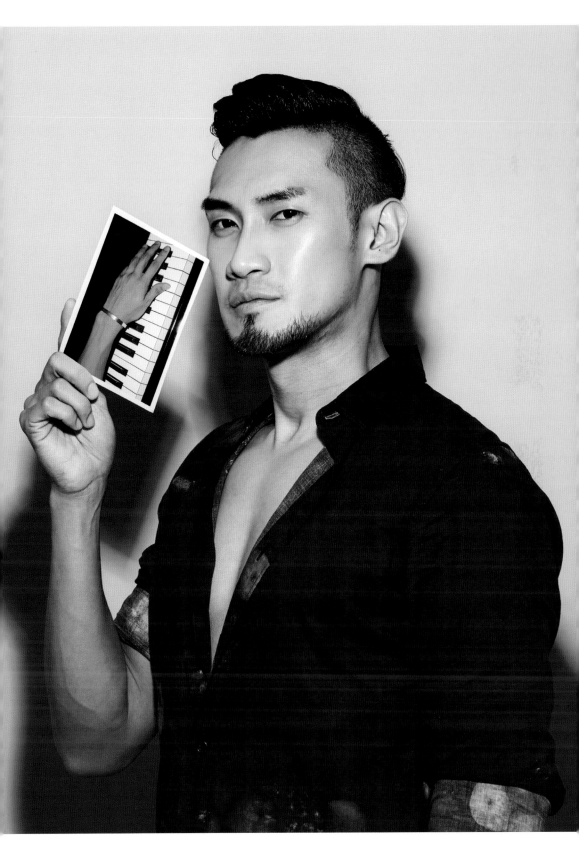

鋼琴、小提琴演奏家 /
徐淳濃

身為一位音樂人最常被問到的問題是：怎麼會想學音樂呢？事實上，徐淳濃學音樂完全是受姊姊的影響，他形容自己的音樂歷程，就像一段奇幻的旅行。故事最早發生在國小要升國中音樂班時，因為害怕被女生同化而放棄考國中音樂班，轉考美術班，那是他第一次離開音樂，但沒多久他就後悔了。國二那年插班重考音樂班，因為這短暫的離開，讓他更確信自己離不開音樂，音樂是自己的最愛！

大學期間家人希望他將來能當學校的音樂老師，在父母的觀念裡，公務員就是安定的鐵飯碗。這是徐淳濃第一次跟父母意見相左，在學校當老師、教學生吹吹直笛絕對不是自己的夢想，跟父母溝通很久，他表明不喜歡安逸的生活、喜歡接受挑戰，最後爸媽熬不過他的堅持，終於決定尊重他的想法，讓他繼續在音樂圈努力著。

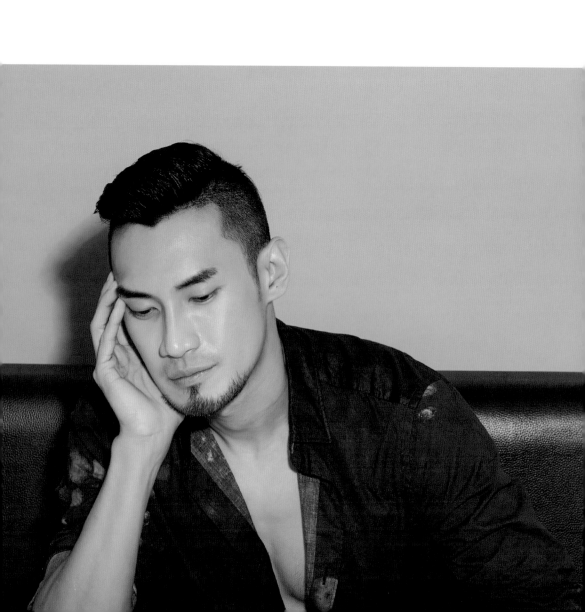

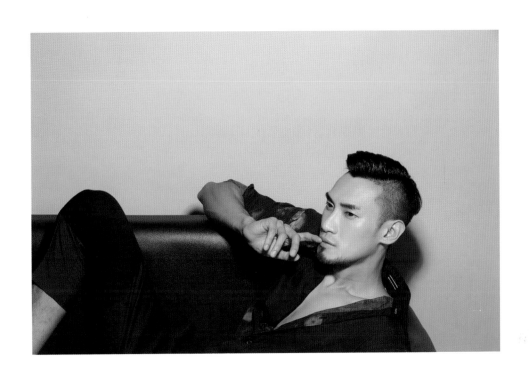

還記得大二那年，表姐結婚，徐淳濃應家人的要求，在表姐婚禮上演奏，他找來三位同學組成一個弦樂四重奏上場演出。

婚禮當晚的表演效果出奇的好，贏得滿堂喝采，結束時，徐淳濃心想這種表演形式，也許會是個商機。因為當時台灣的商業演出很少邀請古典流行樂團，就這樣他開設了自己的公司「馬莎音樂工作室」，創立「Masa 樂團」。

鋼琴、小提琴演奏家 /
徐淳濃

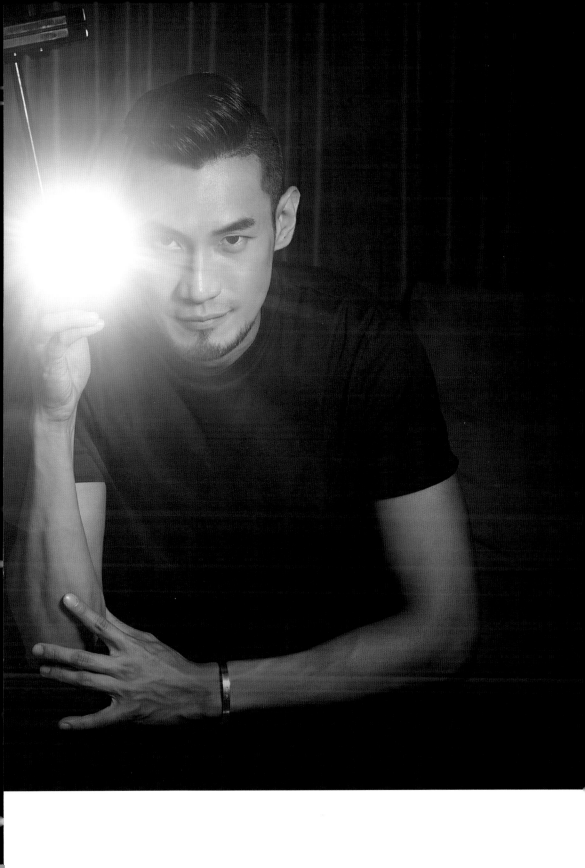

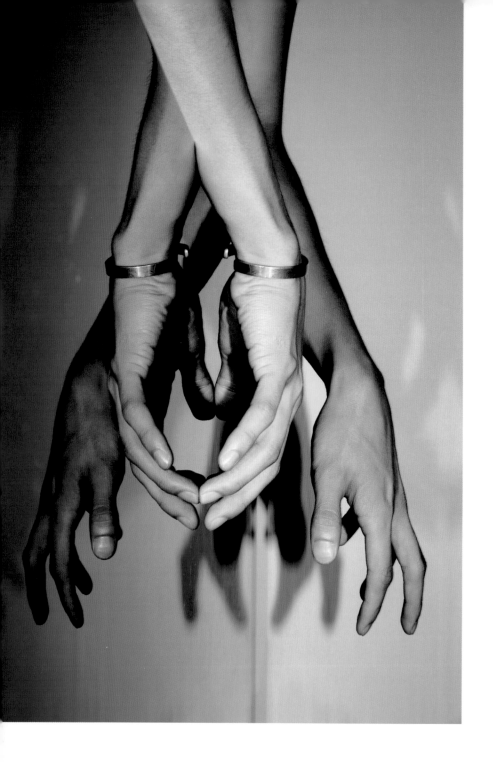

鋼琴、小提琴演奏家 /
徐淳濃

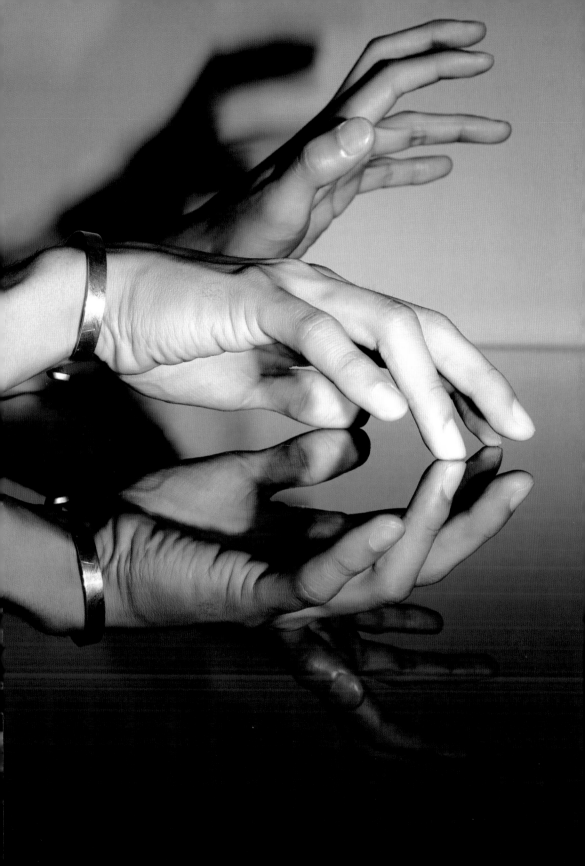

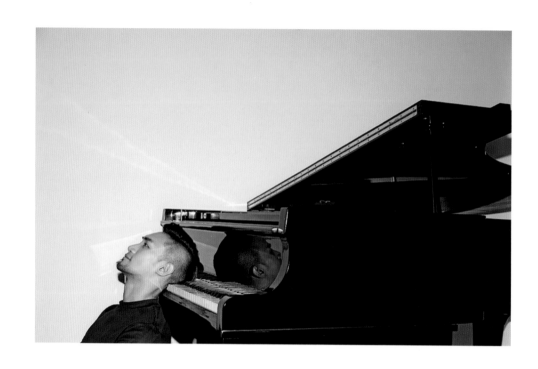

　　徐淳濃覺得自己很幸運，大三那年，他接受一系列的媒體專訪，樂團因此知名度大開而業績暴增，當時火紅的歌唱節目，例如：超級星光大道、超級偶像舞台後方的弦樂團，都可以看到他和團員的身影。那段看似平步青雲的時期，卻讓徐淳濃面臨了人生的重大抉擇，煩惱著是否該放棄當時的榮景而前往德國念書拿演奏文憑？與家人討論之後，他放棄出國念書的機會，決定留在台灣念研究所，同時繼續發展表演事業。研究所期間，他很認份地聽父母的話修完教育學程，因為家人仍然希望他當老師。直到碩士畢業，去高中實習半年，他真的確信自己要的是什麼、自己要走什麼樣的路，也用行動告訴家人，當公務員或學校老師不是唯一的選擇。

徐淳濃在大學期間有很多商演的機會，系主任稱他是「Case王子」，提醒他學業和商業演出是不能本末倒置。商演的確能磨練臨場能力、增加收入，卻也讓他疏離了學業和練習，學校的考試雖能順利過關，自己卻感覺空洞、缺乏音樂的深度內涵，他明瞭商演接觸多了反而會讓人失去對音樂的思考。

說到跨界，古典音樂家如何在古典和流行之間找到平衡呢？徐淳濃認為古典音樂裡有嚴謹的演奏技巧和豐富的音樂色彩，除了每天需要勤於練習，演奏每一首作品都必須先了解當時的歷史背景和音樂家創作的動機，才能完美呈現古典音樂。他強調古典音樂是養份的來源，現在雖然參與商業演出，卻無法捨棄古典音樂，尤其他特別喜歡獨自在家裡琴房練琴的沉靜感。

徐淳濃外型高挑英挺，這幾年除了教課和古典音樂會伴奏之外，也有不少機會參與走秀、平面雜誌拍攝和廣告CF演出，但他認為音樂才是自己最有把握的能力，因此認真地經營樂團和公司，「Masa樂團」現在已經成為知名的文藝商演樂團之一。走在框架之外，並且能完成自己的夢想，徐淳濃為學音樂的人做了不一樣的示範，現在他常受邀到大專院校演講，分享人生經驗，他表示只要肯勇敢圓夢，每個人都可以活得很精彩！

關於
愛情三則

一 路過他人的愛情

愛情放在哪兒最美？我覺得放在夕陽、浪花裡最美！
每個人總會愛上不愛你的人，也會被你不愛的人所愛，
而這些愛情糾葛和無可救藥，就是人生。海邊外拍收
工，正好趕上一片泛紅的日落海景，我看見兩個互相
喜歡的人站在夕陽浪花裡，手牢牢地牽著，不需要言
語，這不正是愛情的模樣！

▇二 分手的格調

有位年輕朋友來工作室拍照，空檔休息時我們一起喝著咖啡，他聊到剛跟女友分手。

大男生聊到被分手時很坦蕩，他說：「熱戀時，我所有的性格、特質都是她眼中迷人的優點，分手時一切都令對方嫌惡。」女友找他談分手的過程情緒激動，犀利地批評和指責，甚至用言語羞辱他，情況一度相當難堪。男生傷心絕望，當下感覺面對的是一位全然陌生、言語失分寸的女人，而非記憶中帶給他暖意、讓他心懷感激的女孩。

聽他談分手，我心裡一面想著戀人分手真的要有格調，因為愛情美好的過往很容易被最後一刻的言語傷害所覆蓋。失控的結果絕非當事人可以承擔和化解的。常有人說，人與人之間無法相處幾乎都是因為種種的不適合，星座不適合、八字不適合、生活作息不適合、家庭背景不適合，只要有一個不適合，兩個人就好像真的不適合在一起。

有一陣子我很喜歡在工作時聽古典音樂改編的電子音樂，若以古典樂迷的喜好來看，巴哈和電音是相隔千里之遠的兩件事，不適合搭配在一起，但明明配起來就超好聽的，所以我認為其實世界上沒有適不適合，重點在於你愛或不愛！

一個人仍然愛妳，妳要走，一定傷透他的心。分手真的需要格調，有格調的分手卻是很難的智慧。男生沒有刪除她的電話，他說以後在路上如果遇見了還是會給她一個微笑，在心中默默祝福她幸福快樂。

三 愛，其實無所不在

阿強是我剛入行當攝影師就經常合作的化妝師，他個子不高，是個彬彬有禮的男生，後來因時空轉移、際遇不同，我們的合作漸少，有十幾年未見面。不久前在東區路上，我正趕著跟客戶開會，人群中迎面而來一張熟悉的面孔，我跟阿強三秒鐘立即認出彼此。

簡單寒暄之後，我跟他很快地又回到過去的熟悉，他說：「爸爸剛過世，我一切都好。」我停頓了一會兒，想稍微緩和一下剛見面的興奮感，他拍了我肩膀說：「沒關係的，爸爸走了，我終於可以無顧慮地過自己的生活，現在有個男友，日子比較輕鬆自在了。」

從南部到台北發展，阿強努力想成為時尚造型師，他的專業和態度令不少客戶肯定。跟大多數家庭一樣，爸爸希望阿強能找一份正當的工作，未來可以成家立業，在爸爸的眼中，大男生整天提著化妝箱接案子、幫人化妝，就是一件沒出息的事。過去逢年過節，阿強回家總會跟爸爸發生激烈爭執，有好多次，阿強都以出國工作為由不敢回家過年，獨自一人待在台北，阿強說：「爸爸是我心中最沉重的痛。」

經過數年，看到阿強多了些成熟，狀況很不錯，雖然我們沒留下聯絡方式，但我知道會再相遇的。開會後，回家路上經過一間間的美食餐廳，我想到那些媽媽為小孩做的早餐、老婆為老公煮的咖啡，還有戀人為情人所做的宵夜，都是愛。世界不完美、人不完美，如果一切都完美了，我們真的會比較快樂嗎？我想當愛灌注生命之中，生活中的每一刻都會是最好的時刻。

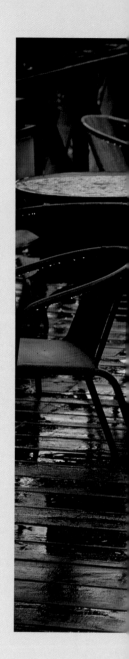

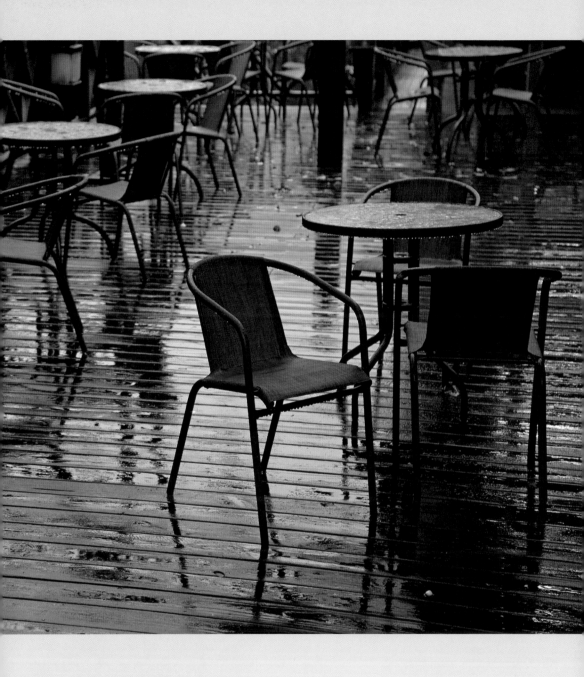

音樂是一場旅行，從生活走向世界

薩克斯風演奏家 / 大石將紀 Masanori Oishi

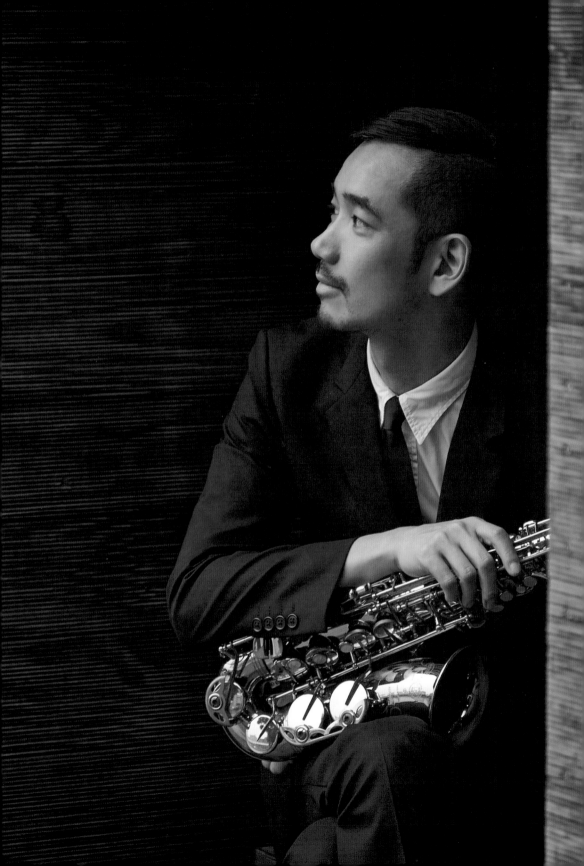

大石將紀（Masanori Oishi）是日本千葉縣人，他在五歲時看到姐姐彈鋼琴，便開口跟爸媽說自己也想學，從此開始接觸音樂。十三歲參加國中管樂隊，跟著老師學習薩克斯風，父母都很支持他走上音樂之路，經常出席音樂會欣賞他的表演。東京藝術大學畢業之後，他進入巴黎高等音樂院繼續深造，留法期間獲得 2004 年 U.F.A.M 國際大賽薩克斯風部門首席一等獎、2006 年 AVANT-SCÈ NES 大賽第一名、2007 年 FNAPEC 室內樂大賽 Selmer 獎等法國國內大賽之榮譽。

在法國取得最高學位之後，大石先生遊歷了許多國家，其中最令他難忘的是到奈及利亞和尼日共和國演出，當地的大自然景色令他震撼，而當地群眾對於音樂的熱情反應，也讓他印象深刻。另外有一次，他搭乘豪華郵輪繞行地中海一圈，從法國尼斯出發，經過利比亞、突尼西亞，最後抵達義大利，大石先生跟室內樂團的團員們為郵輪上的旅客演奏古典音樂之餘，也非常享受那段令人難忘的幸福時光。

薩克斯風演奏家 /
大石將紀 Masanori Oishi

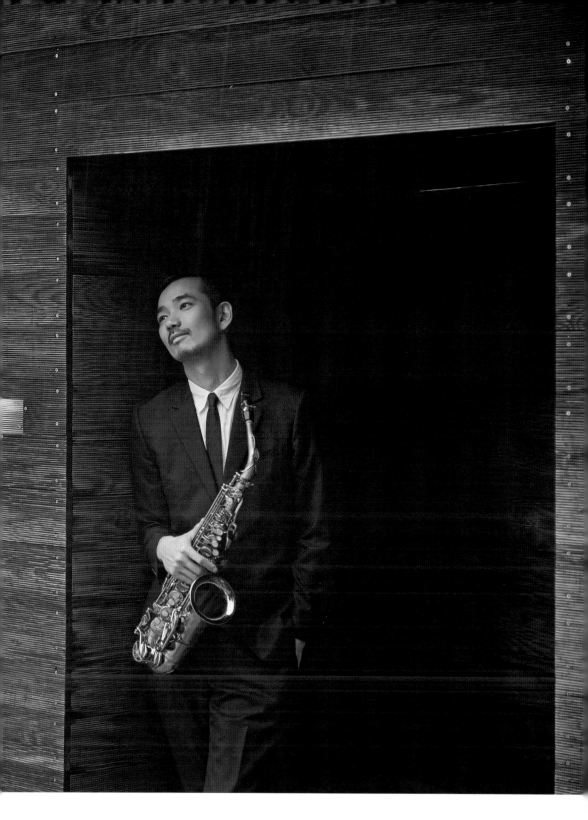

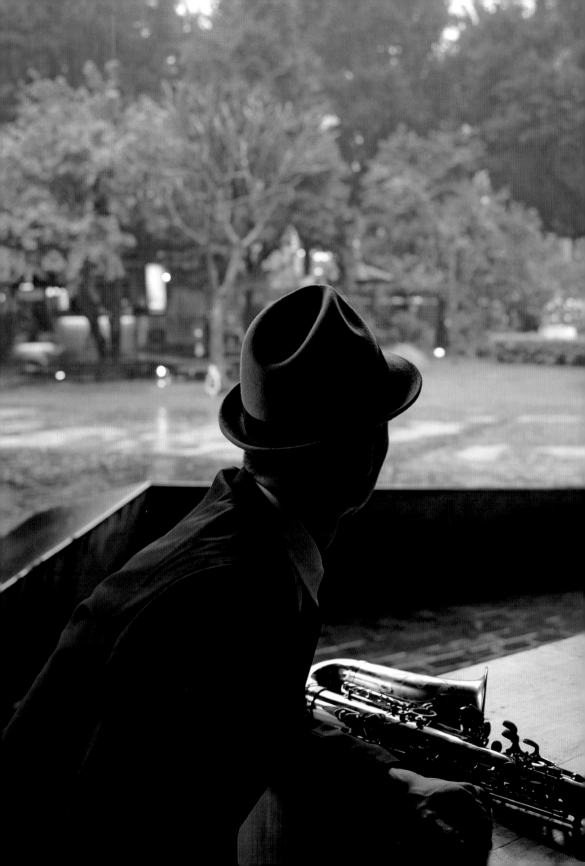

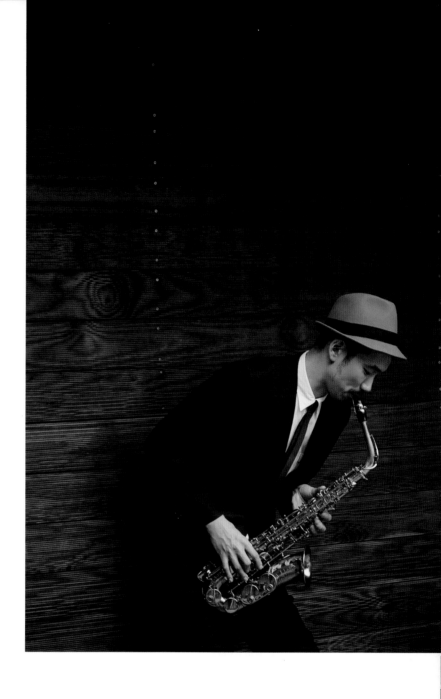

薩克斯風演奏家 /
大石將紀 Masanori Oishi

大石先生是新音樂派的古典薩克斯風演奏家,喜歡嘗試創新的演出,他曾與某些不同領域的藝術家(書法家和舞蹈家)跨界合作。有一次,多位藝術家跟隨著音樂各自即興發揮,這是難度極高的互動,藝術家之間雖不容易馬上找到連結,但太有意思了,大石先生對於這種前衛的表演藝術充滿興趣。

2013 年大石先生曾演奏一首曲子,樂譜每頁只有兩行,總共二十多頁,全部都是「複音」,那是嶄新的挑戰,指法難度極高,他說:「一天只能練一行,苦練了好幾個月。」表演是音樂家的人生,他們跟所有人一樣,經常在克服各種難題之後得到了超越自己的成就感!

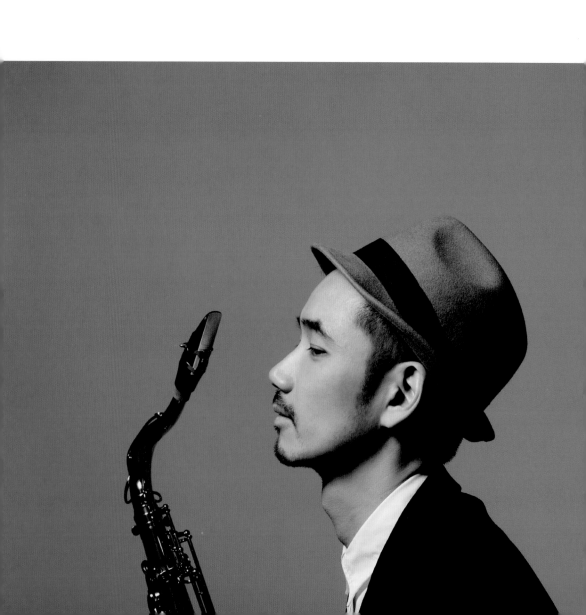

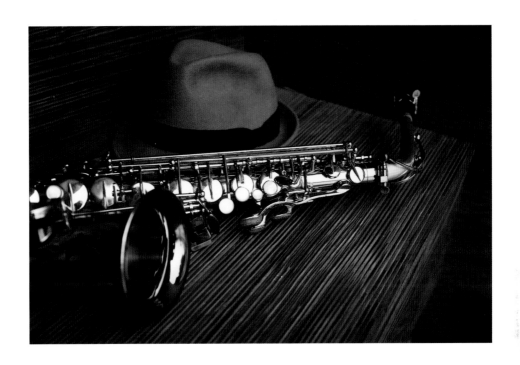

很多人對於音樂家的生活充滿好奇，卻無法想像學音樂的艱辛與痛苦之處。音樂家對於表演的自我期許都很高，每一次的演出都需要長時間反覆不斷地練習，若是時間匆促、無法充分準備，演出的品質就很難讓自己滿意，心中會為此感到不安。另外，音樂家的生活並不像上班族那樣穩定，因此大石先生也不免對於未來的不確定性有所擔憂，但這就是生活的真實面，人人都要學習去面對。

身為音樂家最快樂的是甚麼呢？大石先生覺得可以藉由音樂到很多地方演出和認識不同國家、不同文化背景的人，並且透過表演把人們帶進自己的音樂是最快樂的事。他認為不管是哪一種類型的音樂家，都應該要和社會連結，他說：「現在都在做自己喜歡的音樂，希望未來我們的社會能提供足夠的資源和發展給音樂工作者，我想藉由音樂來影響別人。」

大石先生藉由音樂把自己和不同國家的人們連結在一起，他的表演之路因此走得十分寬廣，我相信表演藝術就是生活的藝術，就是與人互動並且產生共鳴的藝術。從小我們藉由閱讀來看世界，從書本裡認識不同國家的建築、歷史和人文。長大後，因為好奇和不斷思考，對世界的感知更立體了，會不會有一天我們遊歷過天涯海角，記憶裡最深刻的都是與人相遇的緣份呢！如果少了人與人之間的交流和分享，那麼世界或許就失去了最重要的意義了！

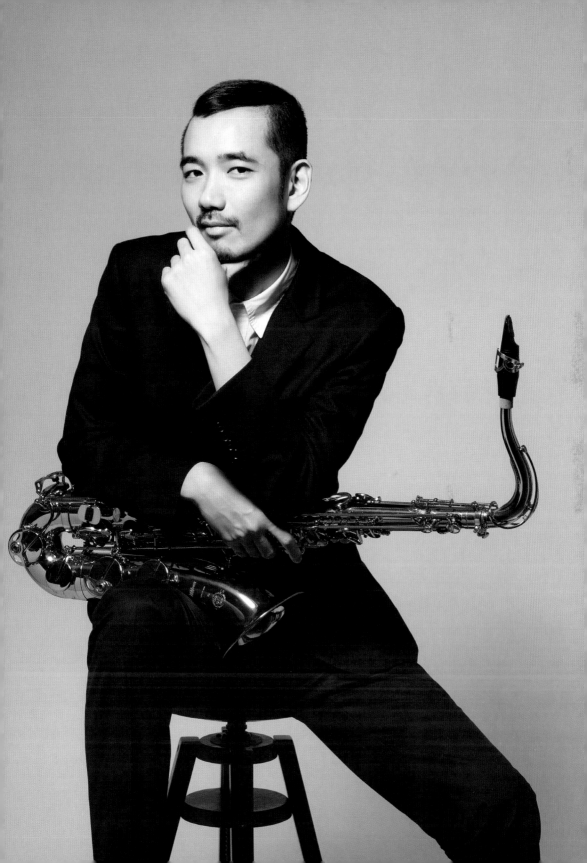

4:50 AM
在城市甦醒的微光中

中、小提琴音樂人 / 楊凱甯

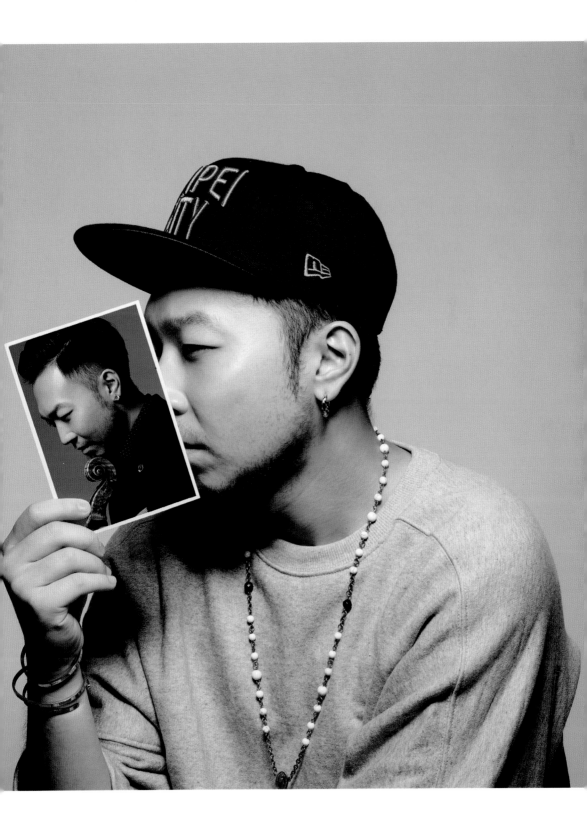

晨光下的美好

攝影是時間和光線的美學，它連結我從小到大，帶著我認識世界。我對於光有信仰，深知光能帶給人力量。

有一次，我上課前在教室測試投影機，發現淡藍色的投影燈光裡漂浮著細密的微粒，越靠近燈泡看得越清晰。那些原來是空氣中的灰塵，透過燈光的照射，看起來就像星河宇宙般的美麗。當時特別感受到光的奧妙，我聯想到自己拍攝的人物、居住的城市，在不同光線的條件下會呈現不同情緒和性格，這世界因為有光才被我們的眼睛所看見。

清晨 4:50，這個市民還沒起床的時刻很特別，台北東區彷如晨光裡含苞帶放的花朵，花苞平靜地等待，然後慢慢綻放、緩緩燦爛著。我看著城市緩慢的甦醒，真實感受到時間和光線在身上移動，原來城市的一天像花開花落，每一時刻都美得恰如其分。站在無人的十字路口，看著紅綠燈交替，我終於懂了，城市的節奏就是一個循環，它有冷熱、有明暗、有快慢，每一天的結束就是另一天的開始。

清晨 6:00，陽光露臉，我和楊凱甯是城市中被照亮的微粒，大家還沒醒來，我們拍照拍得很開心。

中、小提琴音樂人 /
楊凱甯

中、小提琴音樂人 /
楊凱甯

學琴至今超過二十年，許多人都會問楊凱甯：「為什麼你和弟弟倆都學中提琴呢？」回答這問題之前，他在電腦前沉思了許久。回想起這件事，楊凱甯覺得有些辛酸和自卑，原因是小時候有些過動，就連當時進理容院剪髮都需要二、三個人在旁壓制，他的父母為了訓練他的耐性，帶他至當時舊居附近的鋼琴家教上鋼琴課，就這樣接觸了音樂。

小學三年級進入弦樂班習琴，其實那個年代學中提琴的人真的不多，加上弦樂班師資有限，在什麼都不懂的情況下先學了小提琴，但小提琴當時也拉得普通，就這樣跌跌撞撞了幾年；約莫在升小學六年級的暑假，面臨國中音樂班升學考試，有一天班導師來電與他爸爸深談，提及了若楊凱甯以小提琴準備升學考的優勢不大，建議轉修中提琴比較吃香，之後如願以「吊車尾」的成績考取國中音樂班，就這樣從此與中提琴相依為命。相較之下，楊凱甯倒覺得弟弟算是個「幸運」的中提琴手，雖然弟弟學中提琴的最初原因是父母當時為了讓弟弟續用他的舊中提琴，一來省了購買不同樂器的開銷，二來舊琴的聲音比新樂器更佳，因此弟弟也跟中提琴結下不解之緣；當然，現在他們各自擁有一把自己喜愛的中提琴！

高二那年，楊凱甯的父母決定申辦移民，前前後後花了一年左右的時間跑流程，也順利通過申請，2004 年的暑假他的父母帶著弟弟先去 Landing，楊凱甯則是該年聖誕節才過去。楊凱甯表示，他的家人都各有不同的生命經歷。

楊凱甯的媽媽是喝高粱酒沒醉過的金門人，早期從事幼教業，曾任教於幼稚園，後來自己開安親班，然而他媽媽因患有良性腫瘤在右手臂上動了大刀，於是楊凱甯的父親希望妻子能在更好的環境休養身體，毅然決然申請移民。至於弟弟國小五年級就跟著媽媽至國外生活，滿口標準的美式發音，是個白淨淨的華裔小伙子，目前正努力攻讀中提琴演奏碩士學位。楊凱甯的父親則是道地的台南人，工作領域主要是機械研發，早年因長期被公司派至日本受訓，練就了一口流利的日語，近十多年來轉換跑道至電子產業，2005 年外派中國駐廠，2012 年回台擔任管理職。

中、小提琴音樂人 /
楊凱甯

中、小提琴音樂人 /
楊凱甯

然而，楊凱甯自己則是在 2006 年因兵役事宜返台就學，下飛機一到入境大廳的心情是既熟悉又複雜，因為這是他「離家」獨立生活的開始。還記得楊凱甯的父親在他返台的前一週就請了親戚在學校附近幫他租了一間約四坪的小套房，還運來了大堂哥讀書時的老機車讓楊凱甯代步，父親比他早一天飛回台灣，當天一早開著那輛超過十五年的黑色豐田來接機。一般來說，這種情形下應該是會跟許久不見的親戚們聚餐話家常，可是他們卻直奔大賣場添購生活用品，傍晚隨性抓了幾樣便利商店食物果腹，接著到租屋處下行李，很酷的是處理完所有的事情之後，楊爸爸就直接驅車回桃園趕接近午夜的飛機了。

離開租屋處前，對他說：「做楊家的小孩，要讓人看得起！」楊凱甯回答：
「我知道。」當下沒有再多的對話，給了彼此一個擁抱，看著父親的背影
慢慢消失在走廊盡頭，接著再聽到樓下的關門聲，這時楊凱甯的淚水潰堤
不止。楊凱甯知道從此刻開始必須自立自強，雖然科技的進步解決了不少
聯絡上的困難，但有些事情實質上想尋求幫忙，找親戚或許都比找家人來
得快，像是每學年的學雜費、一些需要監護人簽章的文件、突如其來的支
出等各種大大小小的雜事，幾乎都必須先透過親戚幫忙，楊爸爸再一併與
他們處理。

很幸運的，楊凱甯從小在古典音樂圈裡受到許多名師教導，培養了紮實的演奏技巧和音樂理論，長大之後跟著他們在職業樂團排練、演出，獲得不少舞台經驗，他自己也在教學方面教了許多優秀的學生；跨足到流行音樂圈，雖然起步稍晚，但同樣幸運的是一路都有不少機會，不論是專輯錄製、巡迴演唱會或各大頒獎典禮，都讓他陸續能與歌王、歌后、天團以及優秀的音樂人合作。

記得曾經有位古典音樂圈祖師爺級的老師告訴楊凱甯：「不管到了幾歲，永遠要保持著那份對音樂的熱忱與執著。」不論是古典音樂或流行音樂，這句話都印證在這些成功的前輩身上，再加上「謙遜」和「敬業」，楊凱甯謹記在心。目前最常聽到有人問：「流行音樂應該比你們過去學的正統古典音樂簡單多了吧？」但對楊凱甯來說，兩者其實沒有誰比較簡單或困難的區別，倒是「Sense」在音樂的處理上占了很重要的成分，也就是樂手對歌曲的「感覺」要非常敏銳，例如：若以莫札特的演奏法伴奏 A-Mei《人質》感覺起來會怪怪的，但以貝多芬的演奏法伴奏蘇打綠《痛快的哀艷》或許是成立的。

簡言之，他認為這沒有所謂的標準，一切取決於製作人、編曲人、歌手或樂手對音樂的想法，亦或是想呈現出的畫面，在這些想法、畫面達到一個共識，就是「Sense」。

與家人分隔兩岸三地生活，這種感覺很難用言語形容，楊凱甯不像一般南、北部來回的遊子，上了高鐵或客運就能回鄉見父母，吃媽媽煮的菜、同爸爸去釣蝦。平均下來，大概每年見母親的次數就是一次、了不起二次，與父親見面的次數倒是逐年增加，他自己有時回憶起來都覺得不可思議，竟然這樣也過了十多年。

關於刺青這件事，對於思想較保守的長輩來說應該類似「18+ 限制級」的概念，可能會有叛逆或暴力之類的聯想。幸好楊凱甯的父母觀念比較開明，加上他從小就是個愛唱反調又很有主見的小孩，他的父母對於他刺青後的反應還算鎮定，因為這不僅是楊凱甯給自己而立之年的禮物，也是他多年來對家人的思念。這刺青原先的文字順序是「榮一華一芃」（父一母一弟），與刺青師來回多次的商討建議下，將母親與弟弟的順序對調，由「華」的最後一豎做收尾，讓構圖上看起來更俐落，最後以「榮一芃一華」拍板定案，而周圍小小的羅馬數字則代表著他們三人各自的生日，是一種自以為有古羅馬力量「護體」的概念。

每當拿起樂器，楊凱甯都能清楚看到這個刺青，它代表著對家的歸屬感，也讓楊凱甯有更多的安全感，讓他能專注在專業領域的精進及面對不同工作環境的挑戰更具力量。

國家圖書館出版品預行編目資料

從這裡到那裡：Raymond攝影故事集 / 黃雷蒙著 · ——初
版——新北市：晶冠，2018.01
面；公分 · ——（時光薈萃；2）

ISBN 978-986-5852-96-2（平裝）

1. 攝影集　2. 人像攝影

957.5　　　　　　　　　　　　　　106023288

時光薈萃　02

從這裡到那裡
Raymond攝影故事集

作　　者　　Raymond 黃 雷蒙
攝　　影　　Raymond 黃 雷蒙
副總編輯　　林美玲
特約編輯　　謝函芳
美術設計　　黃木瑩

攝影助理　　李奇峰
影像協力　　劉筱娟
化妝髮型師　文儀
鋼琴提供　　低音管演奏家簡恩義

出版發行　　晶冠出版有限公司
電　　話　　02-7731-5558
傳　　真　　02-2245-1479
E-mail　　ace.reading@gmail.com
部 落 格　　http://acereading.pixnet.net/blog
總 代 理　　旭昇圖書有限公司
電　　話　　02-2245-1480（代表號）
傳　　真　　02-2245-1479
郵政劃撥　　12935041 旭昇圖書有限公司
地　　址　　新北市中和區中山路二段352號2樓
E-mail　　s1686688@ms31.hinet.net
旭昇悅讀網　http://ubooks.tw/

定　　價　　新台幣450元
出版日期　　2018年04月　初版一刷
ISBN-13　　978-986-5852-96-2

特別感謝
長庚大學數位媒體研究室 ✕ Innospread 設計股份有限公司
蔡采璇　副教授
游明峻　互動設計
林玉雯　互動設計
陳奐廷　程式設計